U0021867

貝多芬傳

Vie de Beethoven

羅曼·羅蘭（Romain Rolland）著

傅雷 譯

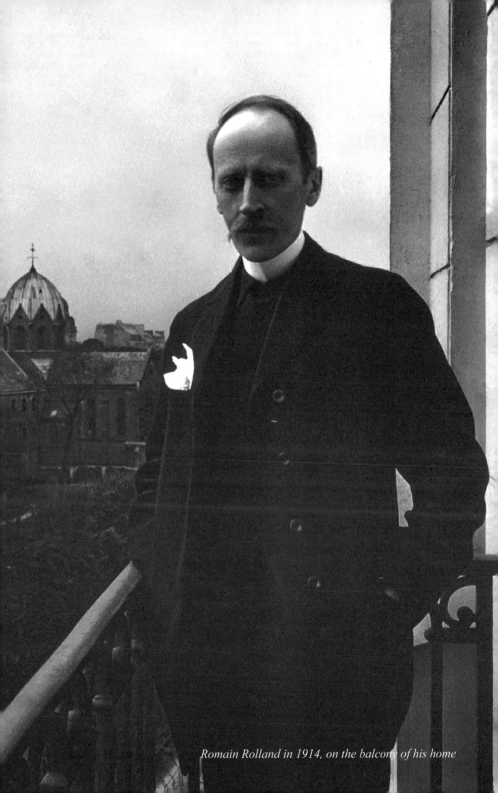

Romain Rolland in 1914, on the balcony of his home

Romain Rolland（簽名）

親愛的貝多芬！多少人已頌讚過他藝術上的偉大。
但他遠不只是音樂家中的第一人，而是近代藝術的
最英勇的力。對於一般受苦而奮鬥的人，他是最大
而最好的朋友。

—— 羅曼・羅蘭

目 次
Contents

譯者序

唯有真實的苦難，才能驅除浪漫底克的幻想的苦難；唯有看到克服苦難的壯烈的悲劇，才能幫助我們擔受殘酷的命運；唯有抱著「我不入地獄誰入地獄」的精神，才能挽救一個萎靡而自私的民族：這是我十五年前初次讀到本書時所得的教訓。

不經過戰鬥的捨棄是虛偽的，不經劫難磨練的超脫是輕佻的，逃避現實的明哲是卑怯的；中庸，苟且，小智小慧，是我們的致命傷：這是我十五年來與日俱增的信念。而這一切都由於貝多芬的啟示。

我不敢把這樣的啟示自祕，所以十年前就移譯了本書。現在陰霾遮蔽了整個天空，我們比任何時都更需要精神的支援，比任何時都更需要堅忍、奮鬥、敢於向神明挑戰的大勇主義。

現在，當初生的音樂界只知訓練手的技巧，而忘記了培養心靈的神聖工作的時候，

這部《貝多芬傳》對讀者該有更深刻的意義。由於這個動機，我重譯了本書。[1]

此外，我還有個人的理由。

療治我青年時世紀病的是貝多芬，扶植我在人生中的戰鬥意志的是貝多芬，在我靈智的成長中給我大影響的是貝多芬，多少次的顛撲曾由他攙扶，多少的創傷曾由他撫慰，且不說引我進音樂王國的這件次要的恩澤。

除了把我所受的恩澤轉贈給比我年輕的一代之外，我不知還有什麼方法可以償還我對貝多芬，和對他偉大的傳記家羅曼‧羅蘭所負的債務。表示感激的最好的方式，是施予。

為完成介紹的責任起見，我在譯文以外，附加了一篇分析貝多芬作品的文字。我明知道是一件越俎的工作，但望這番力不從心的努力，能夠發生拋磚引玉的作用。

一九四二年三月 　　 傅雷

1 譯按：這部書的初譯稿，成於一九三二年，在存稿堆下埋藏了有幾十年之久——出版界堅持本書已有譯本，不願接受。但已出版的譯本絕版已久，我始終未曾見到。然而我深深地感謝這件在當時使我失望的事故，使我現在能全部重譯，把少年時代幼稚的翻譯習作一筆勾銷。

原序

二十五年前，當我寫這本小小的《貝多芬傳》時，我不曾想要完成什麼音樂學的著作。

那是一九〇二年。我正經歷著一個騷亂不寧的時期，充滿著兼有毀滅與更新作用的雷雨。我逃出了巴黎，來到我童年的伴侶，曾經在人生的戰場上屢次撐持我的貝多芬那邊，尋覓十天的休息。

我來到波恩[1]，他的故里。我重複找到了他的影子和他的老朋友們，就是說在我到科布倫茨[2]訪問的韋格勒的孫子們身上，重又見到了當年的韋格勒夫婦[3]。

1 編按：即波昂（Bonn）。

2 編按：即科布倫茲（Koblenz）。

3 編按：韋格勒（Franz Gerhard Wegeler, 1765-1848），妻子埃萊奧諾雷‧特‧布羅伊寧（Eleonore von Breuning, 1771-1841），暱稱洛亨。

在美因茲[4]，我又聽到他的交響樂大演奏會，是魏因加特納[5]指揮的。然後我又和他單獨相對，傾吐著我的衷曲，在多霧的萊茵河畔，在那些潮溼而灰色的四月天，浸淫著他的苦難，他的勇氣，他的歡樂，他的悲哀；我跪著，由他用強有力的手攙扶起來，給我的新生兒約翰・克利斯朵夫行了洗禮[6]；在他祝福之下，我重又踏上巴黎的歸路，得到了鼓勵，和人生重新締了約，一路向神明唱著病癒者的感謝曲。

那感謝曲便是這本小冊子。先由《巴黎雜誌》發表，後又被貝璣拿去披露[7]。我不曾想到本書會流傳到朋友們的小範圍以外。可是「各有各的命運」……

恕我敘述這些枝節。但今日會有人在這支頌歌裡面尋求以嚴格的史學方法寫成的淵博的著作，對於他們，我不得不有所答覆。我自有我做史家的時間。我在《韓德爾》[8]和關於歌劇研究的幾部書內，已經對音樂學盡了相當的義務。但《貝多芬傳》絕非為了學術而寫的。它是受傷而窒息的心靈的一支歌，在蘇生與振作之後感謝救主的，我知道，這救主已經被我改換面目。但一切從信仰和愛情出發的行為都是如此的。而我的《貝多芬傳》便是這樣的行為。

大家人手一編地拿了去，給這冊小書走上它不曾希望的好運。那時候，法國幾百萬的生靈，被壓迫的理想主義者的一代，焦灼地等待著一聲解放的訊號。這訊號，他們在

貝多芬的音樂中聽到了，他們便去向他呼籲。

經歷過那個時代的人，誰不記得那些三四重奏音樂會，彷彿彌撒祭中唱《神之羔羊》，[9] 時的教堂——誰不記得那些痛苦的臉，注視著祭獻禮，因它的啟示而受著光輝的燭照？生在今日的人們已和生在昨日的人們離得遠遠了。（但生在今日的人們是否能和生在明日的離得更近？）

在本世紀初期的這一代裡，多少行列已被殲滅：戰爭開了一個窟窿，他們和他們最優秀的兒子都失了蹤影。我的小小的《貝多芬傳》保留著他們的形象。出自一個孤獨者的手筆，它不知不覺地竟和他們相似。而他們早已在其中認出自己。

4 編按：即美茵茲（Mainz）。

5 譯按：魏因加特納（Weingartner Felix, 1863-1942），係指揮貝多芬作品之權威。

6 譯按：羅曼·羅蘭名著《約翰·克利斯朵夫》，最初數卷的事實和主人翁的性格，頗多取材於貝多芬的事蹟與為人。且全書的戰鬥精神與堅忍氣息，尤多受貝多芬的感應。

7 譯按：貝璣（Charles Peguy, 1873-1914），法國近代大詩人，與作者同輩，早死。本書全文曾在貝機主編的《半月刊》上發表。

8 編按：《韓德爾》（Haendel）〔編按：Les Cahiers de la Quinzaine〕，一九一〇年。

9 譯按：此係彌撒祭典禮中之一節。

這小冊子，由一個無名的人寫的，從一家無名的店鋪裡出來，幾天之內在大眾手裡傳播開去，它已不再屬於我了。

我把本書重讀了一遍，雖然殘缺，我也不擬有所更易[10]。因為它應當保存原來的性質，和偉大的一代神聖的形象。

在貝多芬百年祭的時候[11]，我紀念那一代，同時頌揚它偉大的同伴，正直與真誠的大師，教我們如何生如何死的大師。

羅曼・羅蘭

一九二七年三月

10 作者預備另寫一部歷史性的和專門性的書，以研究貝多芬的藝術和他創造性的人格。

譯按：此書早已於一九二八年正月在巴黎出版。

11 譯按：一九二七年適為貝多芬百年死忌。

初版序

我願證明，凡是行為善良與高尚的人，定能因之而擔當患難。

——貝多芬

（一八一九年二月一日在維也納市政府語）

我們周圍的空氣多沉重。

老大的歐羅巴[1]在重濁與腐敗的氣氛中昏迷不醒。鄙俗的物質主義鎮壓著思想，阻撓著政府與個人的行動。社會在乖巧卑下的自私自利中窒息以死。人類喘不過氣來。

——打開窗子吧！讓自由的空氣重新進來！呼吸一下英雄們的氣息。

1 編按：即歐洲（Europe）。

人生是艱苦的。在不甘於平庸凡俗的人，那是一場無日無之的鬥爭，往往是悲慘的，沒有光華的，沒有幸福的，在孤獨與靜寂中展開的鬥爭。

貧窮，日常的煩慮，沉重與愚蠢的勞作，壓在他們身上，無益地消耗著他們的精力，沒有希望，沒有一道歡樂之光，大多數還彼此隔離著，連對患難中的弟兄們一援手的安慰都沒有，他們不知道彼此的存在。

他們只能依靠自己；可是有時連最強的人都不免在苦難中蹉跌。他們求助，求一個朋友。

為了援助他們，我才在他們周圍集合一班英雄的友人，一班為了善而受苦的偉大的心靈。這些「名人傳」不是向野心家的驕傲申說的，而是獻給受難者的[2]。並且實際上誰又不是受難者呢？讓我們把神聖的苦痛的油膏，獻給苦痛的人吧！我們在戰鬥中不是孤軍。

世界的黑暗，受著神光燭照。即是今日，在我們近旁，我們也看到閃耀著兩朵最純潔的火焰，正義與自由：畢加大佐和蒲爾民族[3]。即使他們不曾把濃密的黑暗一掃而空，至少他們在一閃之下已給我們指點了大路。

跟著他們走吧，跟著那些散在各個國家、各個時代、孤獨奮鬥的人走吧。讓我們來

摧毀時間的阻隔，使英雄的種族再生。

我稱為英雄的，並非以思想或強力稱雄的人，而只是靠心靈而偉大的人。之中最偉大的一個，就是我們要敘述他的生涯的人所說的：「除了仁慈以外，我不承認還有什麼優越的標記。」

沒有偉大的品格，就沒有偉大的人，甚至也沒有偉大的藝術家，偉大的行動者；所

2　譯按：作者另有《米開朗基羅傳》和《托爾斯泰傳》，皆與本書同列在「名人傳」這總標題內。

3　譯按：一八九四至一九〇六年間，法國有一歷史性的大冤獄，即史家所謂「德雷福斯事件」〔編按：L'Affaire Dreyfus〕。德雷福斯大尉〔編按：Alfred Dreyfus, 1859-1935〕被誣通敵罪，判處苦役。一八九五年陸軍部祕密警長發覺前案係羅織誣陷而成，竭力主張平反，連帶下獄。著名文豪左拉亦以主張正義而備受迫害，流亡英倫。迨一八九九年，德雷福斯再由最高法院完全平反，撤銷原審，改判徒刑十年，複由大總統下令特赦。一九〇六年，德雷福斯方獲軍事法庭更判。畢加大佐〔編按：Georges Picquart, 1854-1914〕為昭雪此冤獄之最初殉難者，故作者以之代表正義。

蒲爾民族〔編按：即波耳人，Boer〕為南非好望角一帶的荷蘭人，自維也納會議，荷蘭將好望角割讓於英國後，英人虐待蒲爾人甚烈，卒激成一八九九至一九〇二年間的蒲爾戰爭〔編按：即第二次波耳戰爭，Second Boer War〕。結果英國讓步，南非聯盟宣告成立，為英國自治領地之一。作者以之代表自由的火焰。

有的只是些空虛的偶像，匹配下賤的群眾的：時間會把他們一齊摧毀。

成敗又有什麼相干？主要是成為偉大，而非顯得偉大。

這些傳記中人的生涯，幾乎都是一種長期的受難。或是悲慘的命運，把他們的靈魂在肉體與精神的苦難中磨折，在貧窮與疾病的鐵砧上鍛鍊；或是，目擊同胞受著無名的羞辱與劫難，而生活為之戕害，內心為之碎裂，他們永遠過著磨難的日子；他們固然由於毅力而成為偉大，可是也由於災患而成為偉大。

所以不幸的人啊！切勿過於怨歎，人類中最優秀的和你們同在。汲取他們的勇氣做我們的養料吧；倘使我們太弱，就把我們的頭枕在他們膝上休息一會吧。他們會安慰我們。

在這些神聖的心靈中，有一股清明的力和強烈的慈愛，像激流一般飛湧出來。甚至毋須探詢他們的作品或傾聽他們的聲音，就在他們的眼裡，他們的行述裡，即可看到生命從沒像處於患難時的那麼偉大，那麼豐滿，那麼幸福。

在此英勇的隊伍內，我把首席給予堅強與純潔的貝多芬。

他在痛苦中間即曾祝望他的榜樣能支持別的受難者，「但願不幸的人，看到一個與他同樣不幸的遭難者，不顧自然的阻礙，竭盡所能地成為一個不愧為人的人，而能藉以

自慰」。

經過了多少年超人的鬥爭與努力，克服了他的苦難，完成了他所謂「向可憐的人類吹噓勇氣」的大業之後，這位勝利的普羅米修斯[4]，回答一個向他提及上帝的朋友時說道：「噢，人啊，你當自助！」

我們對他這句豪語應當有所感悟。依著他的先例，我們應當重新鼓起對生命對人類的信仰！

羅曼‧羅蘭

一九〇三年一月

4 譯按：神話中的火神，人類文明最初的創造者。作者常用以譬喻貝多芬。

貝多芬傳

Vie de Beethoven

竭力為善，愛自由甚於一切，即使為了王座，也永勿欺妄真理。[1]

——貝多芬（一七九二年手冊）

他短小臃腫，外表結實，生就運動家般的骨骼。一張土紅色的寬大的臉，到晚年才皮膚變得病態而黃黃的，尤其是冬天，當他關在室內遠離田野的時候。額角隆起，寬廣無比。烏黑的頭髮，異乎尋常的濃密，好似梳子從未在上面光臨過，到處逆立，賽似「梅杜薩頭上的亂蛇」[2]。

眼中燃燒著一股奇異的威力，使所有見到他的人為之震懾；但大多數人不能分辨它們微妙的差別。因為在褐色而悲壯的臉上，這雙眼睛射出一道獷野的光，所以大家總以為是黑的；其實卻是灰藍的[3]。平時又細小又深陷，興奮或憤怒的時光才大張起來，在

1 編按：原文 Woltuen, wo man kann, Freiheit über alles lieben, Wahrheit nie, auch sogar am Throne nicht verleugnen。

2 以上據英國遊歷家羅素〔編按：J. Russel〕一八二二年時記載。——一八〇一年，車爾尼尚在幼年，看到貝多芬著著長髮和多日不剃的鬍子，穿著羊皮衣褲，以為遇到了小說中的魯濱遜。譯按：梅杜薩〔編按：即梅杜莎，Medusa〕係神話中三女妖之一，以生有美髮著名。後以得罪火神，美髮盡變毒蛇。車爾尼（1791-1857；編按：即徹爾尼，Carl Czerny）為奧國有名的鋼琴家，為蕭邦摯友，其鋼琴演奏當時與蕭邦齊名。

3 據畫家克勒貝爾〔編按：August von Kloeber, 1793-1864〕記載。他曾於一八一八年為貝多芬畫像。

023 _ 貝多芬傳

眼眶中旋轉，那才奇妙地反映出它們真正的思想[4]。他往往用憂鬱的目光向天凝視。

寬大的鼻子又短又方，竟是獅子的相貌。一張細膩的嘴巴，但下唇常有比上唇前突的傾向。牙床結實得厲害，似乎可以磕破核桃。左邊的下巴有一個深陷的小窩，使他的臉顯得古怪地不對稱。

據莫舍勒斯[5]說：「他的微笑是很美的，談話之間有一副往往可愛而令人高興的神氣。但另一方面，他的笑卻是不愉快的，粗野的，難看的，並且為時很短」──那是一個不慣於歡樂的人的笑。

他通常的表情是憂鬱的，顯示出「一種無可療治的哀傷」。

一八二五年，雷斯塔伯[6]說看見「他溫柔的眼睛及其劇烈的痛苦」時，他需要竭盡全力才能止住眼淚。

一年以後，布勞恩·馮·布勞恩塔爾[7]在一家酒店裡遇見他，坐在一隅抽著一支長菸斗，閉著眼睛，那是他臨死以前與日俱增的習慣。一個朋友向他說話。他悲哀地微笑，從袋裡掏出一本小小的談話手冊；然後用著聾子慣有的尖銳的聲音，教人家把要說的話寫下來。──他的臉色時常變化，或是在鋼琴上被人無意中撞見的時候，或是突然有所感應的時候，有時甚至在街上，使路人大為出驚。

「臉上的肌肉突然隆起，血管膨脹；獷野的眼睛變得加倍可怕；嘴巴發抖；彷彿一個魔術家召來了妖魔而反被妖魔制服一般」，那是莎士比亞式的面目[8]。尤利烏斯·貝內迪克特[9]說他無異「李爾王」[10]。

路德維希·凡·貝多芬，一七七〇年十二月十六日生於科隆附近的波恩，一所破舊屋子的閣樓上。他的出身是佛蘭芒族[11]。父親是一個不聰明而酗酒的男高音歌手。母親

4 據醫生米勒（編按：W.-C. Müller）一八二〇年記載：他的富於表情的眼睛，時而嫵媚溫柔，時而憫然，時而氣焰逼人，可怕非常。

5 編按：Ignaz Moscheles（1794-1873），猶太血統的捷克作曲家、鋼琴家。

6 編按：Ludwig Rellstab（1799-1860），德國詩人、音樂評論家。

7 編按：Braun von Braunthal（1802-1866），奧地利作家。

8 譯按：莪相〔編按：Ossian〕為三世紀時蘇格蘭行吟詩人。以上的細節皆採自貝多芬的朋友，及見過他的遊歷家的記載。

9 編按：Julius Benedict（1804-1885），德裔英格蘭作曲家、指揮家。

10 譯按：李爾王係莎士比亞名劇中的人物。

11 他的祖父名叫路德維希，是家族裡最優秀的人物，生在安特衛普，直到二十歲時才住到波恩來，做當地大公的樂長。貝多芬的性格和他最像。我們必須記住這個祖父的出身，才能懂得貝多芬奔放獨立的天性，以及別的不全是德國人的特點。
譯按：今法國與比利時交界之一部及比利時西部之地域，古稱佛蘭德。佛蘭芒〔編按：flamande〕即居於此地域內之人種名。安特衛普為今比利時北部之一大城名。

是女僕，一個廚子的女兒，初嫁男僕，夫死再嫁貝多芬的父親。

艱苦的童年，不像莫札特般享受過家庭的溫情。

一開始，人生於他就顯得是一場悲慘而殘暴的鬥爭。父親想開拓他的音樂天分，把他當作神童一般炫耀。四歲時，他就被整天地釘在洋琴前面，或和一架提琴一起關在家裡，幾乎被繁重的工作壓死[12]。他的不致於永遠厭惡這藝術總算是萬幸的了。父親不得不用暴力來迫使貝多芬學習。他少年時代就得操心經濟問題，打算如何爭取每日的麵包，那是來得過早的重任。

十一歲，他加入戲院樂隊；十三歲，他當大風琴手。一七八七年，他喪失了他熱愛的母親。「她對我那麼仁慈，那麼值得愛戴，我的最好的朋友！噢！當我能叫出母親這甜蜜的名字而她能聽見的時候，誰又比我更幸福？」[13]她是肺病死的；貝多芬自以為也染著同樣的病症；他已常常感到痛楚；再加比病魔更殘酷的憂鬱。[14]

十七歲，他做了一家之主，負著兩個兄弟的教育之責；他不得不羞慚地要求父親退休，因為他酗酒，不能主持門戶：人家恐怕他浪費，把養老俸交給兒子收領。這些可悲的事實在他心上留下了深刻的創痕。

他在波恩的一個家庭裡找到了一個親切的依傍，便是他終身珍視的布羅伊寧一家。

可愛的埃萊奧諾雷‧布羅伊寧比他小二歲。他教她音樂，領她走上詩歌的路。她是他的童年伴侶；也許他們之間曾有相當溫柔的情緒。後來埃萊奧諾雷嫁了韋格勒醫生，他也成為貝多芬的知己之一；直到最後，他們之間一直保持著恬靜的友誼，那是從韋格勒、埃萊奧諾雷和貝多芬彼此的書信中可以看到的。

當三個人到了老年的時候，情愛格外動人，而心靈的年輕卻又不減當年。[15]

貝多芬的童年儘管如是悲慘，他對這個時代和消磨這時代的地方，永遠保持著一種溫柔而淒涼的回憶。

不得不離開波恩，幾乎終身都住在輕佻的都城維也納及其慘澹的近郊，他卻從沒忘記萊茵河畔的故鄉，壯嚴的父性的大河，像他所稱的「我們的父親萊茵」；的確，它是

12 譯按：洋琴〔編按：即大鍵琴〕為鋼琴以前的鍵盤樂器，形式及組織大致與鋼琴同。

13 以上見一七八七年九月十五日貝多芬致奧格斯堡地方〔編按：Augsbourg〕的沙德醫生〔編按：Dr. Schade〕書信。

14 他一八一六年時說：「不知道死的人真是一個可憐蟲！我十五歲上已經知道了。」

15 他們的書信，讀者可參看九十三頁「書信集」。他的老師C‧G‧內夫（Christian-Gottlob Neefe, 1748-1798）也是他最好的朋友和指導：他的道德的高尚和藝術胸襟的寬廣，都對貝多芬留下極其重要的影響。

那樣的生動，幾乎賦有人性似的，彷彿一顆巨大的靈魂，無數的思想與力量在其中流過；而且萊茵流域中也沒有一個地方比細膩的波恩更美、更雄壯、更溫柔的了，它的濃陰密布、鮮花滿地的阪坡，受著河流的衝擊與撫愛。

在此，貝多芬消磨了他最初的二十年；在此，形成了他少年心中的夢境：慵懶地拂著水面的草原上，霧氛籠罩著的白楊，叢密的矮樹、細柳和果樹，把根鬚浸在靜寂而湍急的水流裡；還有是村落，教堂，墓園，懶洋洋地睜著好奇的眼睛俯視兩岸；遠遠裡，藍色的七峰在天空畫出嚴峻的側影，上面矗立著廢圮的古堡，顯出一些瘦削而古怪的輪廓。

他的心對於這個鄉土是永久忠誠的；直到生命的終了，他老是想再見故園一面而不能如願。「我的家鄉，我出生的美麗的地方，在我眼前始終是那樣的美，那樣的明亮，和我離開它時毫無兩樣。」[16]

大革命爆發了，氾濫全歐，占據了貝多芬的心。波恩大學是新思想的集中點。一七八九年五月十四日，貝多芬報名入學，聽有名的厄洛熱·施奈德講德國文學——他是未來的下萊茵州的檢察官。當波恩得悉巴斯底獄攻陷時，施奈德在講壇上朗誦一首慷慨激昂的詩，鼓起了學生們如醉如狂的熱情[17]。次年，他又印行了一部革命詩

集。[18] 在預約者的名單中，我們可以看到貝多芬和布羅伊寧[19]的名字。

一七九二年十一月，正當戰事蔓延到波恩時[20]，貝多芬離開了故鄉，住到德意志的音樂首都維也納去[21]。

路上他遇見開向法國的黑森軍隊[22]。無疑的，他受著愛國情緒的鼓動，在一七九六與九七兩年內，他把弗里貝格[23]的戰爭詩譜成音樂：一闋是《行軍曲》；一闋是《我們

16 以上見一八〇一年六月二十九日致韋格勒書。

17 詩的開首是：「專制的鐵鍊斬斷了……幸福的民族！……」

18 我們可舉其中一首為例：「唾棄偏執，摧毀愚蠢的幽靈，為著人類而戰鬥……啊，這，沒有一個親王的臣僕能夠幹。這，需要自由的靈魂，愛死甚於愛諂媚，愛貧窮甚於愛奴顏婢膝……須知在這等靈魂內我決非最後一個。」

19 譯按：施奈德〔編按：Eulogius Schneider, 1756-1794〕生於巴伐利亞邦，為斯特拉斯堡〔編按：即史特拉斯堡，Strasbourg〕雅各賓黨首領。一七九四年，在巴黎上斷頭臺。

20 譯按：從前著作付印時必先售預約。因印數不多，刊行後不易購得。

21 譯按：此係指法國大革命後奧國為援助法國王室所發動之戰爭。

22 一七八七年春，他曾到維也納做過一次短期旅行，見過莫札特，但他對貝多芬似乎不甚注意。他於一七九〇年在波恩結識的海頓，曾經教過他一些功課。貝多芬另外曾拜過阿爾布雷希茨貝格（Johann George Albrechtsberger, 1736-1809）與薩列里（Antonio Salieri, 1750-1825）為師。

23 譯按：黑森〔編按：Hessian〕為當時日耳曼三聯邦之一，後皆併入德意志聯邦。

24 編按：Friedberg。

是偉大的德意志族》[24]。但他儘管謳歌大革命的敵人也是徒然：大革命已征服了世界，征服了貝多芬。

從一七九八年起，雖然奧國和法國的關係很緊張，貝多芬仍和法國人有親密的往還，和使館方面，和才到維也納的貝爾納多德[25]。在那些談話裡，他的擁護共和的情緒愈益肯定，在他以後的生活中，我們更可看到這股情緒的有力的發展。

這時代施泰因豪澤[26]替他畫的肖像，把他當時的面目表現得相當準確。這一幅像之於貝多芬以後的肖像，無異介朗的拿破崙肖像之於別的拿破崙像，那張嚴峻的臉，活現出波拿巴充滿著野心的火焰[27]。貝多芬在畫上顯得很年輕，似乎不到他的年紀，瘦削的，筆直的，高領使他頭頸僵直，一副睥睨一切和緊張的目光。他知道他的意志所在；他相信自己的力量。

一七九六年，他在筆記簿上寫道：「勇敢啊！雖然身體不行，我的天才終究會獲勝……二十五歲！不是已經臨到了嗎？……就在這一年上，整個的人應當顯示出來了。」[28]

特．伯恩哈德夫人[29]和葛林克[30]說他很高傲，舉止粗野，態度抑鬱，帶著非常強烈的內地口音。但他藏在這驕傲的笨拙之下的慈悲，唯有幾個親密的朋友知道。

他寫信給韋格勒敘述他的成功時，第一個念頭是：「譬如我看見一個朋友陷於窘

境……倘若我的錢袋不夠幫助他時，我只消坐在書桌前面，頃刻之間便解決了他的困難……你瞧這多美妙。」[31] 隨後他又道：「我的藝術應當使可憐的人得益。」

然而痛苦已在叩門；它一朝住在他身上之後永遠不再退隱。

24 編按：《行軍曲》（Chant du Départ），《我們是偉大的德意志族》（Ein grosses deutsches Volk sind wir）。

25 在貝爾納多德周圍，還有提琴家魯道夫‧克勒策〔編按：即克羅采‧Rodolphe Kreutzer, 1766-1831〕，即後來貝多芬把有名的奏鳴曲題贈給他的。
譯按：貝爾納多德〔編按：Jean-Baptiste Bernadotte, 1763-1844〕為法國元帥，在大革命時以戰功顯赫；後與拿破崙為敵，與英、奧諸國勾結。

26 編按：Gandolph Ernst Stainhauser（1766-1805），畫家。

27 譯按：介朗（Pierre-Narcisse Guerin, 1774-1833）為法國名畫家，所作拿破崙像代表拿翁少年時期之姿態。

28 那時他才初露頭角，在維也納的首次鋼琴演奏會是一七九五年三月三十日舉行的。

29 編按：Mme de Bernhard。

30 編按：Joseph Gelinek（1758-1825），作曲家、鋼琴家。

31 以上見一八〇一年六月二十九日致韋格勒書。一八〇一年左右致里斯書中又言：「只要我有辦法，我的任何朋友都不該有何匱乏。」
編按：里斯（Ferdinand Ries, 1784-1838）為德國鋼琴家兼作曲家。

一七九六年至一八〇〇年，耳聾已開始它的酷刑[32]。耳朵日夜作響；他內臟也受劇烈的痛楚磨折。聽覺愈來愈衰退。在好幾年中他瞞著人家，連對最心愛的朋友們也不說；他避免與人見面，使他的殘廢不致被人發見；他獨自守著這可怕的祕密。

但到一八〇一年，他不能再緘默了；他絕望地告訴兩個朋友：韋格勒醫生和阿門達牧師[33]：

「我的親愛的、我的善良的、我的懇摯的阿門達……我多希望你能常在我身旁！你的貝多芬真是可憐已極。

「得知道我的最高貴的一部分，我的聽覺，大大地衰退了。當我們同在一起時，我已覺得許多病象，我瞞著；但從此愈來愈惡劣……還會痊癒嗎？我當然如此希望，可是非常渺茫；這一類的病是無藥可治的。

「我得過著淒涼的生活，避免我心愛的一切人物，尤其是在這個如此可憐、如此自私的世界上！……我不得不在傷心的隱忍中找棲身！固然我曾發誓要超臨這些禍害；但又如何可能？……」

他寫信給韋格勒時說[34]：「我過著一種悲慘的生活。兩年以來我躲避著一切交際，因

為我不可能與人說話：我聾了。

「要是我幹著別的職業，也許還可以；但在我的行當裡！這是可怕的遭遇啊。我的敵人們又將怎麼說，他們的數目又是相當可觀！……在戲院裡，我得坐在貼近樂隊的地方，才能懂得演員的說話。

32 在一八○二年的遺囑內，貝多芬說耳聾已開始了六年——所以是一七九六年起的。同時我們可注意他的作品目錄，唯有包括三支三重奏的作品第一號，是一七九六年以前的製作。包括三支最初的奏鳴曲的作品第二號，是一七九六年刊行的。因此貝多芬全部的作品可說都是耳聾後寫的。

關於他的耳聾，可以參看一九○五年五月十五日德國醫學叢報〔編按：Chronique médicale〕上克洛茲－福雷斯脫醫生〔編按：Dr. Klotz-Forest〕的文章。他認為這病是受一般遺傳的影響，也許他母親的肺病也有關係。他分析貝多芬一七九六年所患的耳咽管炎，到一七九九年變成劇烈的中耳炎，因為治療不善，隨後成為慢性的中耳炎，隨帶一切的後果。耳聾的程度逐漸增加，但從沒完全聾。貝多芬對於低而深的音比高音更易感知。在他晚年，據說他用一支小木杆，一端插在鋼琴箱內，一端咬在牙齒中間，用以在作曲時聽音。

一九一○年，柏林－莫皮特市立醫院主任醫師雅各布松〔編按：Dr. Leo Jacobsohn〕發表一篇出色的文章，說他可證明貝多芬的耳聾是源於梅毒的遺傳。一八一四年左右，機械家梅爾策爾〔編按：Johann Nepomuk Maelzel, 1772-1838〕為貝多芬特製的聽音器，至今尚保存於波恩城內貝多芬博物館。

33 編按：Carl Amenda或Karl Ferdinand Amenda（1771-1836）。
34 以上見諾爾〔編按：Ludwig Nohl, 1831-1885〕編貝多芬書信集〔編按：Lettres de Beethoven〕第十三。

「我聽不見樂器和歌唱的高音，假如我的座位稍遠的話。……人家柔和地說話時，我勉強聽到一些；人家高聲叫喊時，我簡直痛苦難忍……我時常詛咒我的生命……普盧塔克[35]教我學習隱忍。

「我卻願和我的命運挑戰，只要可能；但有些時候，我竟是上帝最可憐的造物……隱忍！多傷心的避難所！然而這是我唯一的出路！」[36]

這種悲劇式的愁苦，在當時一部分的作品裡有所表現，例如作品第十三號的《悲愴奏鳴曲》（一七九九年），尤其是作品第一號（一七九八）之三的奏鳴曲中的 Largo（廣板）。

奇怪的是並非所有的作品都帶憂鬱的情緒，還有許多樂曲，如歡悅的《七重奏》（一八○○），明澈如水的《第一交響曲》（一八○○），都反映著一種青年人的天真。

無疑的，要使心靈慣於愁苦也得相當的時間。它是那樣的需要歡樂，當它實際沒有歡樂時就自己來創造。

當「現在」太殘酷時，它就在「過去」中生活。往昔美妙的歲月，一下子是消滅不了的；它們不復存在時，光芒還會悠久地照耀。獨自一人在維也納遭難的辰光，貝多芬便隱遁在故園的憶念裡；那時代他的思想都印著這種痕跡。

《七重奏》內以變奏曲（Variation）出現的 Andante（行板）的主題，便是一支萊茵的歌謠。

《第一交響曲》也是一件頌讚萊茵的作品，是青年人對著夢境微笑的詩歌。它是快樂的，慵懶的；其中有取悅於人的欲念和希望。但在某些段落內，在引子（Introduction）裡，在低音樂器的明暗的對照裡，在神聖的 Scherzo（諧謔曲）裡，我們何等感動地在青春的臉上看到未來的天才的目光。那是波提切利[37]在《聖家庭》中所畫的幼嬰的眼睛，其中已可窺到他未來的悲劇。[38]

在這些肉體的痛苦之上，再加另外一種痛苦。

韋格勒說他從沒見過貝多芬不抱著一股劇烈的熱情。這些愛情似乎永遠是非常純潔的。

熱情與歡娛之間毫無連帶關係。現代的人們把這兩者混為一談，實在是他們全不知

35 譯按：係紀元一世紀時希臘倫理學家與史家。〔編按：即普魯塔克，Plutarchus，約 46-125〕。

36 以上見貝多芬書信集第十四。

37 譯按：係文藝復興前期義大利名畫家。〔編按：即波提且利，Sandro Botticelli, 1445-1510〕

38 譯按：此處所謂幼嬰係指兒時的耶穌，故有未來的悲劇之喻。

道何謂熱情，也不知道熱情之如何難得。

貝多芬的心靈裡多少有些清教徒氣息；粗野的談吐與思想，他是厭惡的；他對於愛情的神聖抱著毫無假借的觀念。

據說他不能原諒莫札特，因為他不惜屈辱自己的天才去寫《唐·璜》。[39]他的密友申德勒[40]確言「他一生保著童貞，從未有何缺德需要懺悔」。

這樣的一個人是生來受愛情的欺騙，做愛情的犧牲品的。他的確如此。他不斷地鍾情，如醉如狂般顛倒，他不斷地夢想著幸福，然而立刻幻滅，隨後是悲苦的煎熬。貝多芬最豐滿的靈感，就當在這種時而熱愛、時而驕傲地反抗的輪迴中去探尋根源；直到相當的年齡，他的激昂的性格，才在淒惻的隱忍中趨於平靜。

一八○一年時，他熱情的對象是朱麗埃塔·圭恰迪妮[41]，為他題贈那著名的作品第二十七號之二的《月光奏鳴曲》（一八○二），而知名於世的[42]。他寫信給韋格勒說：「現在我生活比較甜美，和人家來往也較多了些……這變化是一個親愛的姑娘的魅力促成的；她愛我，我也愛她。這是兩年來我初次遇到的幸運的日子。」[43]

可是他為此付了了很高的代價。

第一，這段愛情使他格外感到自己的殘疾，境況的艱難，使他無法娶他所愛的人。

其次，圭恰迪妮是風騷的，稚氣的，自私的，使貝多芬苦惱；一八○三年十一月，她嫁了加倫貝格伯爵[44]。——這樣的熱情是摧殘心靈的；而像貝多芬那樣，心靈已因疾病而變得虛弱的時候，狂亂的情緒更有把它完全毀滅的危險。

他一生就只是這一次，似乎到了顛蹶的關頭；他經歷著一個絕望的苦悶時期，只消讀他那時寫給兄弟卡爾與約翰的遺囑便可知道，遺囑上注明「等我死後開拆」[45]。這是慘痛之極的呼聲，也是反抗的呼聲。

我們聽著不由不充滿著憐憫，他差不多要結束他的生命了。就只靠著他堅強的道德

[39] 譯按：唐·璜為西洋傳說中有名的登徒子，莫扎特曾採為歌劇的題材。

[40] 編按：Anton Felix Schindler（1975-1864），貝多芬早期傳記作家。

[41] 編按：Giulietta Guicciardi（1782-1856），奧地利伯爵夫人，曾是貝多芬學生。

[42] 譯按：通俗音樂書上所述《月光奏鳴曲》的故事是毫無根據的。

[43] 以上見一八○一年十一月十六日信。

[44] 隨後她還利用貝多芬以前的情愛，要他幫助她的丈夫。貝多芬立刻答應了。他在一八二一年和申德勒會見時在談話手冊上寫道：「他是我的敵人，所以我更要盡力幫助他。」但他因之而更瞧不起她。「她到維也納來找我，一邊哭著，但是我瞧不起她。」

[45] 編按：加倫貝格伯爵，Wenzel Robert von Gallenberg（1780-1839），時為一八○二年十月六日。參見八十三頁「貝多芬遺囑」。

情操才把他止住。

他對病癒的最後的希望沒有了。46

「連一向支持我的卓絕的勇氣也消失了。噢，神！給我一天真正的歡樂吧，就是一天也好！我沒有聽到歡樂的深遠的聲音已經多久！什麼時候，噢！我的上帝，什麼時候我再能和它相遇？……永遠不？——不？——不，這太殘酷了！」

這是臨終的哀訴；可是貝多芬還活了二十五年。

他的強毅的天性就不能遇到磨難就屈服。「我的體力和智力突飛猛進……我的青春，是的，我感到我的青春不過才開始。我窺見我不能加以肯定的目標，我每天都迫近它一些。……噢！如果我擺脫了這疾病，我將擁抱世界！……一些休息都沒有！除了睡眠以外我不知還有什麼休息；而可憐我對於睡眠不得不花費比從前更多的時間。但願我能在疾病中解放出一半……那時候……不，我受不了。我要扼住命運的咽喉。它決不能使我完全屈服……噢！能把人生活上千百次，真是多美！」47

這愛情，這痛苦，這意志，這時而頹喪時而驕傲的轉換，這些內心的悲劇，都反映在一八〇二年的大作品裡：附有葬禮進行曲的奏鳴曲（作品第二十六號）；俗稱為《月光曲》的《幻想奏鳴曲》（作品第二十七號之二）；作品第三十一號之二的奏鳴曲——

其中戲劇式的吟誦體恍如一場偉大而淒婉的獨白；——題獻亞歷山大皇[48]的提琴奏鳴曲（作品第三十號）；《克勒策奏鳴曲》（作品第四十七號）；依著格勒特[49]的詞句所譜的六支悲壯慘痛的宗教歌（作品第四十八號）。至於一八○三年的《第二交響曲》，卻反映著他年少氣盛的情愛；顯然是他的意志占了優勢。一種無可抵抗的力把憂鬱的思想一掃而空。生命的沸騰掀起了樂曲的終局。

貝多芬渴望幸福；不肯相信他無可救藥的災難；他渴望痊癒，渴望愛情，他充滿著希望。[50]

46 他的遺囑裡有一段說：「把德性教給你們的孩子：使人幸福的是德性而非金錢。這是我的經驗之談。在患難中支持我的是道德，使我不曾自殺的，除了藝術以外也是道德。」又一八一○年五月二日致韋格勒書中：「假如我不知道一個人在能完成善的行為時就不該結束生命的話，我早已不在人世了，而且是由於我自己的處決。」

47 以上見致韋格勒書，書信集第十八。

48 編按：即俄羅斯沙皇亞歷山大一世（Алекса́ндр I Па́влович, 1777-1825）。

49 編按：Christian Fürchtegott Gellert（1715-1769）。

50 一八○二年赫內曼（編按：Christian Hornemann, 1765-1844）為貝多芬所作之小像上，他作著當時流行的裝束，留著鬢腳，四周的頭髮剪得同樣長，堅決的神情頗像拜倫式的英雄，同時表示一種拿破崙式的永不屈服的意志。譯按：此處小像係指面積極小之釉繪像，通常至大不過數英寸，多數畫於琺瑯質之飾物上，為西洋畫中一種特殊的肖像畫。

這些作品裡有好幾部，進行曲和戰鬥的節奏特別強烈。這在《第二交響曲》的Allegro（快板）與終局內已很顯著，但尤其是獻給亞歷山大皇的奏鳴曲的第一章，更富於英武壯烈的氣概。這種音樂所特有的戰鬥性，令人想起產生它的時代。

大革命已經到了維也納[51]。貝多芬被它煽動了。

騎士賽弗里德[52]說：「他在親密的友人中間，很高興地談論政局，用著非常的聰明下判斷，目光犀利而且明確。」他所有的同情都傾向於革命黨人。在他生命晚期最熟知他的申德勒說：「他愛共和的原則。他主張無限制的自由與民族的獨立……他渴望大家協力同心地建立國家的政府[53]……渴望法國實現普選，希望波拿巴建立起這個制度來，替人類的幸福奠定基石。」

他彷彿一個革命的古羅馬人，受著普盧塔克的薰陶，夢想著一個英雄的共和國，由勝利之神建立的：而所謂勝利之神便是法國的首席執政；於是他接連寫下《英雄交響曲：波拿巴》（一八○四）[54]，帝國的史詩；和《第五交響曲》（一八○五至一八○八）的終局，光榮的敘事歌。第一闋真正革命的音樂：時代之魂在其中復活了，那麼強烈，那麼純潔，因為當代巨大的變故在孤獨的巨人心中是顯得強烈與純潔的，這種印象即和現實接觸之下也不會減損分毫。

貝多芬的面目，似乎都受著這些歷史戰爭的反映。

在當時的作品裡，到處都有它們的蹤影，也許作者自己不曾覺察，在《科里奧蘭序曲》（一八〇七）內，有狂風暴雨在呼嘯，《第四四重奏》（作品第十八號）的第一

51 譯按：拿破崙於一七九三、一七九七、一八〇〇年數次戰敗奧國，兵臨維也納城下。

52 編按：Ignaz von Seyfried (1776-1841)，奧地利音樂家，指揮和作曲家。

53 譯按：意謂共和民主的政府。

54 大家知道《英雄交響曲》是以波拿巴為題材而獻給他的。最初的手稿上還寫著「波拿巴」這題目。這期間，他得悉去了拿破崙稱帝之事。於是他大發雷霆，嚷道：「那麼他也不過是一個凡夫俗子！」憤慨之下，他撕去了題獻的詞句，換上一個含有報復意味而又是非常動人的題目：「英雄交響曲……紀念一個偉大的遺跡。」申德勒說他以後對拿破崙的懊恨也消解了，只把他看做一個值得同情的可憐蟲，一個從天上掉下來的「伊加」。

當他在一八二一年聽到幽禁聖埃萊娜島（編按：即聖赫勒拿島，Sainte-Hélène）的悲劇時，說道：「十七年前我所寫的音樂正適用於這件悲慘的事故。」——因此很可能，在貝多芬的思想內，第三交響曲，尤其是第一章，是波拿巴的一幅肖像，當然和實在的人物不同，但確是貝多芬理想中的拿破崙；換言之，他要把拿破崙描寫為一個革命的天才。一八〇一年，貝多芬曾為標準的革命英雄，自由之神普羅米修斯，作過樂曲，其中有一主句，他又在《英雄交響曲》的終局裡重新採用。

譯按：神話載，伊加（編按：即伊卡洛斯，Icarus）用蠟把翅翼膠住在身上，從克里特島上逃出，飛近太陽，蠟為日光熔化，以致墮海而死。

章，和上述的序曲非常相似；《熱情奏鳴曲》（作品第五十七號，一八〇四），俾斯麥曾經說過：「倘我常聽到它，我的勇氣將永遠不竭。」

還有《哀格蒙特序曲》；甚至《降E大調鋼琴協奏曲》（作品第七十三號，一八〇九），其中炫耀技巧的部分都是壯烈的，彷彿有人馬奔突之勢——而這也不足為怪。

在貝多芬寫作品第二十六號奏鳴曲中的「英雄葬曲」時，比《英雄交響曲》的主人翁更配他謳歌的英雄，霍赫將軍[56]，正戰死在萊茵河畔，他的紀念像至今屹立在科布倫茨與波恩之間的山崗上——即使當時貝多芬不曾知道這件事，但他在維也納也已目擊兩次革命的勝利。[57]

一八〇五年十一月，當《菲岱里奧》[58]初次上演時，在座的便有法國軍佐。于蘭將軍，[59]巴斯底獄的勝利者，住在洛布科維茲家裡，[60]做著貝多芬的朋友兼保護人，受著他《英雄交響曲》與《第五交響曲》的題贈。

一八〇九年五月十日，拿破崙駐節在舍恩布倫。[61]不久貝多芬便厭惡法國的征略者。但他對於法國人史詩般的狂熱，依舊很清楚地感覺到；所以凡是不能像他那樣感覺的人，對於他這種行動與勝利的音樂決不能徹底了解。

貝多芬突然中止了他的《第五交響曲》，不經過慣有的擬稿手續，一口氣寫下了

55 曾任德國駐義大利大使的羅伯特・特・科伊德爾〔編按：Robert de Keudell, 1824-1903〕，著有《俾斯麥及其家庭》〔編按：*Bismarck et sa famille*〕一書，一九〇一版。以上事實即引自該書。一八七〇年十月三十日，科伊德爾在凡爾賽的一架很壞的鋼琴上，為俾斯麥奏這支奏鳴曲。對於這件作品的最後一句，俾斯麥說：「這是整整一個人生的鬥爭與嚎慟。」他愛貝多芬甚於一切旁的音樂家，他常常說：「貝多芬最適合我的神經。」

56 編按：Louis Lazare Hoche（1768-1797），法國革命軍的將軍。

57 譯按：拿破崙曾攻陷維也納兩次。——霍赫為法國大革命時最純潔的軍人，為史所稱。一七九七年戰死科布倫茨附近。

58 譯按：貝多芬的歌劇。〔編按：即《費黛里奧》，*Fidelio*〕

59 編按：Pierre-Augustin Hulin（1758-1841）。

60 譯按：洛氏為波希米亞世家，以武功稱。〔編按：此指洛布科維茲親王・Joseph Franz von Lobkowitz, 1772-1816〕

61 貝多芬的寓所離維也納的城堡頗近，拿破崙攻下維也納時曾炸毀城垣。一八〇九年六月二十六日，貝多芬致布賴特科普夫〔編按：Johann Gottlob Immanuel Breitkopf, 1719-1794〕與埃泰爾〔編按：Gottfried Christoph Härtel, 1763-1827〕兩出版家書信中有言：「何等野蠻的生活，在我周圍多少的廢墟頹垣！只有鼓聲，喇叭聲，以及各種慘像！」

一八〇九年有一個法國人在維也納見到他，保留著他的一幅肖像。這位法國人叫做特雷蒙男爵〔編按：Louis-Philippe-Joseph Girod de Vienney, baron de Trémont, 1779-1852〕。他曾描寫貝多芬寓所中凌亂的情形。他們一同談論著哲學、政治、特別是「他的偶像，莎士比亞」。貝多芬幾乎決定跟男爵上巴黎去，他知道那邊的音樂院已在演奏他的交響曲，並且有不少佩服他的人。

譯按：舍恩布倫〔編按：Schoenbrunn〕為一奧國鄉村，一八〇九年的維也納條約，即在此處簽訂。

《第四交響曲》。幸福在他眼前顯現了。

一八○六年五月，他和特雷澤・特・布倫瑞克訂了婚[62]。她老早就愛上他。從貝多芬卜居維也納的初期，和她的哥哥弗朗索瓦伯爵[63]為友，她還是一個小姑娘，跟著貝多芬學鋼琴時起，就愛他的。一八○六年，他在他們匈牙利的馬爾托伐薩[64]家裡作客，在那裡他們才相愛起來。

關於這些幸福的日子的回憶，還保存在特雷澤・特・布倫瑞克的一部分敘述裡。

她說：「一個星期日的晚上，用過了晚餐，在月光下貝多芬坐在鋼琴前面。先是他放平著手指在鍵盤上來回撫弄。我和弗朗索瓦都知道他這種習慣。他往往是這樣開場的。隨後他在低音部分奏了幾個和絃；接著，慢慢地，他用一種神祕的莊嚴的神氣，奏著賽巴斯蒂安・巴赫的一支歌：『若願素心相贈，無妨悄悄相傳；兩情脈脈，勿為人知。』[65]

「母親和教士都已就寢；哥哥嚴肅地凝眸睇著；我的心已被他的歌和目光滲透了，感到生命的豐滿。——明天早上，我們在園中相遇。他對我說：『我正在寫一本歌劇。主要的人物在我心中，在我面前，不論我到什麼地方，停留在什麼地方，他總和我同在。我從沒到過這般崇高的境界。一切都是光明和純潔。在此以前，我只像童話裡的

孩子，只管撿取石子，而不看見路上美豔的鮮花……」

「一八○六年五月，只獲得我最親愛的哥哥的同意，我和他訂了婚。」

這一年所寫的《第四交響曲》，是一朵精純的花，蘊藏著他一生比較平靜的日子的香味。人家說：「貝多芬那時竭力要把他的天才，和一班人在前輩大師留下的形式中所認識與愛好的東西，加以調和。」[67] 這是不錯的。

62 一七九六至一七九九年間，貝多芬在維也納認識了布倫瑞克一家。朱麗埃塔·圭恰迪妮是特雷澤〔編按：Thérèse de Brunswick, 1775-1861〕的表姊妹。貝多芬有一個時期似乎也鍾情於特雷澤的姊妹約瑟菲娜〔編按：Joséphine de Brunswick, 1779-1821〕，她後來嫁給戴姆伯爵〔編按：Joseph Count Deym, 1752-〕。又再嫁給施塔克貝格男爵〔編按：Christoph von Stackelberg, 1777-1841〕。關於布倫瑞克一家的詳細情形，可參看安德列·特·海來西氏著〈貝多芬及其不朽的愛人〉〔編按：M. André de Hevesy，Beethoven et l'Immortelle Bien-aimée〕一文，載一九一○年五月一日及十五日的《巴黎雜誌》〔編按：Revue de Paris〕。

63 編按：François de Brunswick（1777-1849）。

64 編按：Mártonvásár。

65 這首美麗的歌是在巴赫〔編按：即巴哈〕的夫人安娜·瑪格達蘭娜〔編按：Anna Magdalena Bach, 1701-1760〕的手冊上的，原題為《喬瓦尼尼之歌》〔編按：Aria di Giovannini〕。有人疑非巴赫原作。

66 譯按：歐洲貴族家中，皆有教士供養。

67 見諾爾著《貝多芬傳》〔編按：Vie de Beethoven〕。

同樣淵源於愛情的妥協精神，對他的舉動和生活方式也發生了影響。賽弗里德和格里爾巴策[68]說他興致很好，心靈活躍，處世接物彬彬有禮，對可厭的人也肯忍耐，穿著很講究；而且他巧妙地瞞著大家，甚至令人不覺得他耳聾；他們說他身體很好，除了目光有些近視之外[69]。

在梅勒[70]替他畫的肖像上，我們也可看到一種浪漫底克的風雅，微微有些不自然的神情。貝多芬要博人歡心，並且知道已經博得人家歡心。

猛獅在戀愛中：它的利爪藏起來了。但在他的眼睛深處，甚至在《第四交響曲》的幻夢與溫柔的情調之下，我們仍能感到那可怕的力，任性的脾氣，突發的憤怒。

這種深邃的和平並不持久；但愛情的美好的影響一直保存到一八一〇年。無疑是靠了這個影響貝多芬才獲得自主力，使他的天才產生了最完滿的果實，例如那古典的悲劇──《第五交響曲》，那夏日的神明的夢──《田園交響曲》（一八〇八）[71]。還有他自認為他奏鳴曲中最有力的，從莎士比亞的《暴風雨》感悟得來的──《熱情奏鳴曲》（一八〇七），為他題獻給特雷澤的[72]。作品第七十八號的富於幻夢與神祕氣息的奏鳴曲（一八〇九），也是獻給特雷澤的。

寫給「不朽的愛人」的一封沒有日期的信，所表現的他的愛情的熱烈，也不下於

《熱情奏鳴曲》：

「我的天使，我的一切，我的我……我心頭裝滿了和你說不盡的話……啊！不論我在哪裡，你總和我同在……當我想到你星期日以前不曾接到我初次的消息時，我哭了。——我愛你，像你的愛我一樣，但還要強得多……啊！天哪！——沒有了你你是怎樣的生活啊！——咫尺，天涯。——……我的不朽的愛人，我的思念一齊奔向你，有時是快樂的，隨後是悲哀的，問著命運，問它是否還有接受我們的願望的一天。——我只能同你

68 編按：Franz Seraphicus Grillparzer (1791-1872)，奧地利劇作家、詩人。

69 貝多芬是近視眼。賽弗里德說他的近視是痘症所致，使他從小就得戴眼鏡。近視使他的目光常有失神的樣子。一八二三至一八二四年間，他在書信中常抱怨他的眼睛使他受苦。

70 編按：Joseph Willibrord Mähler (1778-1860)，德國畫家。

71 把歌德的劇本《哀格蒙特》〔編按：即《威廉·泰爾》，Egmont〕譜成的音樂是一八〇九年開始的。他也想製作《威廉·退爾》〔編按：即《威廉·泰爾》，Guillaume Tell〕的音樂，但人家寧可請教別的作曲家。

72 見貝多芬和申德勒的談話。申德勒問貝多芬：「你的D小調奏鳴曲和F小調奏鳴曲的內容究竟是什麼？」貝多芬答道：「請你讀讀莎士比亞的《暴風雨》去吧！」貝多芬《第十七鋼琴奏鳴曲》（D小調，作品第三十一號之二）的別名《暴風雨奏鳴曲》即由此來。《第二十三鋼琴奏鳴曲》（F小調，作品第五十七號）的別名《熱情奏鳴曲》，是出版家克蘭茲所加，這首奏鳴曲創作於一八〇四至一八〇五年，一八〇七年出版，貝多芬把這首奏鳴曲題獻給特雷澤的哥哥弗朗索瓦·特·布倫瑞克伯爵。

在一起過活，否則我就活不了……永遠無人再能占有我的心。永遠！——永遠！——

噢，上帝！為何人們相愛時要分離呢？可是我現在的生活是憂苦的生活。你的愛使我同時成為最幸福和最苦惱的人。——安靜吧……安靜——愛我呀！——今天，——昨天，——多少熱烈的憧憬，多少的眼淚對你，——你，——你，——我的生命——我的一切！——別了！——噢！繼續愛我呀，——永勿誤解你親愛的L的心。——永久是你的——永久是我的——永遠是我們的。」

永久是我的——永久是我們的。」₇₃

反抗。

什麼神祕的理由，阻撓著這一對相愛的人的幸福？——也許是沒有財產，地位的不同。也許貝多芬對人家要他長時期的等待，要他把這段愛情保守祕密，感到屈辱而表示反抗。

也許以他暴烈、多病、憤世嫉俗的性情，無形中使他的愛人受難，而他自己又因之感到絕望。——婚約毀了；然而兩人中間似乎沒有一個忘卻這段愛情。

直到她生命的最後一刻，特雷澤·特·布倫瑞克還愛著貝多芬。₇₄

一八一六年時貝多芬說：「當我想到她時，我的心仍和第一天見到她時跳得一樣的劇烈。」同年，他製作六闋《獻給遙遠的愛人》的歌。他在筆記內寫道：「我一見到這個美妙的造物，我的心情就氾濫起來，可是她並不在此，並不在我旁邊！」——特雷澤

曾把她的肖像贈與貝多芬，題著：「給稀有的天才，偉大的藝術家，善良的人。T·B·」[75]

在貝多芬晚年，一位朋友無意中撞見他獨自擁抱著這幅肖像，哭著，高聲地自言自語著（這是他的習慣）：「你這樣的美，這樣的偉大，和天使一樣！」朋友退了出去，過了一會再進去，看見他在彈琴，便對他說：「今天，我的朋友，你的臉上全無可怕的氣色。」貝多芬答道：「因為我的好天使來訪問過我了。」——創傷深深地銘刻在他心上。

他自己說：「可憐的貝多芬，此世沒有你的幸福。只有在理想的境界裡才能找到你的朋友。」[76]

他在筆記上又寫著：「屈服，深深地向你的運命屈服：你不復能為你自己而存在，只能為著旁人而存在；為你，只在你的藝術裡才有幸福。噢，上帝！給我勇氣讓我征服我自己！」

73 見書信集第十五。

74 她死於一八六一年。
譯按：她比貝多芬多活三十四年。

75 這幅肖像至今還在波恩的貝多芬家。

76 致格萊興施泰因〔編按：Baron Ignaz von Gleichenstein，1778-1828，德國貴族〕書。書信集第三十一。

愛情把他遺棄了。

一八一○年，他重又變成孤獨；但光榮已經來到，他也顯然感到自己的威力。他正當盛年[77]。他完全放縱他的暴烈與粗獷的性情，對於社會，對於習俗，對於旁人的意見，對一切都不顧慮。

他還有什麼需要畏慎，需要敷衍？愛情，沒有了；野心，沒有了。所剩下的只有力，力的歡樂，需要應用它，甚至濫用它。

「力，這才是和尋常人不同的人的精神！」

他重複不修邊幅，舉止也愈加放肆。

他知道他有權言所欲言，即對世間最大的人物亦然。「除了仁慈以外，我不承認還有什麼優越的標記」，這是他一八一二年七月十七日所寫的說話。[78]

貝蒂娜·布倫塔諾[79]那時看見他，說「沒有一個皇帝對於自己的力有他這樣堅強的意識」[80]。她被他的威力懾服了，寫信給歌德時說道：「當我初次看見他時，整個世界在我面前消失了，貝多芬使我忘記了世界，甚至忘記了你，噢，歌德！……我敢斷言這個人物遠遠地走在現代文明之前，而我相信我這句話是不錯的。」[81]

歌德設法要認識貝多芬。

貝多芬熱烈佩服著歌德的天才[83]；但他過於自由和過於暴烈的性格，不能和歌德的

一八一二年，終於他們在波希米亞的浴場特普利茲[82]地方相遇，結果卻不很投機。

77 譯按：貝多芬此時四十歲。

78 他寫給G·D·李里奧（編按：指Giannatasio del Rio 一家人）的信中又道：「心是一切偉大的起點。」書信集一〇八。

79 編按：Bettina Brentano (1785-1859)，德國浪漫派作家。

80 譯按：貝蒂娜係歌德的青年女友，貝母曾與歌德相愛；故貝多芬成年後竭力追求歌德。貝對貝多芬音樂極有了解。貝兄克萊門斯（Clemens Brentano, 1778-1842）為德國浪漫派領袖之一。貝丈夫阿甯（編按：Ludwig Achim von Arnim, 1781-1831）亦為有名詩人。

81 譯按：貝蒂娜寫此信時，約為一八〇八年，尚未滿二十九歲。此時貝多芬未滿四十歲，歌德年最長，已有六十歲左右。

82 編按：Toeplitz。

83 一八一一年二月十九日他寫給貝蒂娜的信中說：「歌德與席勒，是我在荼相與荷馬之外最心愛的詩人。」一八〇九年八月八日他在旁的書信中也說：「歌德的詩使我幸福。」──值得注意的是，貝多芬幼年的教育雖不完全，但他的文學口味極高。在他認為「偉大，莊嚴，D小調式的」歌德以外而看做高於歌德的，只有荷馬、普盧塔克、莎士比亞三人。在荷馬作品中，他最愛《奧德賽》。莎士比亞的德譯本是常在他手頭的，我們也知莎士比亞的《柯里奧蘭》和《暴風雨》被他多麼悲壯地在音樂上表現出來。至於普盧塔克，他和大革命時代的一班人一樣，受有很深的影響。古羅馬英雄布魯圖斯（編按：Marcus Junius Brutus Caepio，西元前 85-42）是他的英雄，這一點他和米開朗基羅相似。他愛柏拉圖，夢想在全世界上能有柏拉圖式的共和國建立起來。一八一九至一八二〇年間的談話冊內，他曾言：「蘇格拉底與耶穌是我的模範。」

051 _ 貝多芬傳

性格融和，而不免於傷害它。他曾敘述他們一同散步的情景，當時這位驕傲的共和黨人，把魏瑪大公的樞密參贊[84]教訓了一頓，使歌德永遠不能原諒。

「君王與公卿盡可造成教授與機要參贊，盡可賞賜他們頭銜與勳章；但他們不能造成偉大的人物，不能造成超臨庸俗社會的心靈……而當像我和歌德這樣兩個人在一起時，這班君侯貴冑應當感到我們的偉大。

——昨天，我們在歸路上遇見全體的皇族[85]。我們遠遠裡就已看見。歌德掙脫了我的手臂，站在大路一旁。我徒然對他說盡我所有的話，不能使他再走一步。於是我按了一按帽子，扣上外衣的鈕子，背著手，往最密的人叢中撞去。

「親王與近臣密密層層；太子魯道夫[86]對我脫帽；皇后對我招呼。——那些大人先生是認得我的。——為了好玩起計，我看著這隊人馬在歌德面前經過。

「他站在路邊上，深深地彎著腰，帽子拿在手裡。事後我大大地教訓了他一頓，毫不同他客氣。……」[87]

而歌德也沒有忘記。[88]

《第七交響曲》和《第八交響曲》便是這時代的作品，就是說一八一二年在特普利茲寫的：前者是節奏的大祭樂，後者是詼謔的交響曲，他在這兩件作品內也許最是自

84 譯按：此係歌德官銜。

85 譯按：係指奧國王室，特普利茲為當時避暑勝地，中歐各國的親王貴族麇集。

86 譯按：係貝多芬致貝蒂娜的鋼琴學生。〔編按：Archduke Rudolph, 1788-1831〕

87 譯按：係貝多芬致貝蒂娜書。〔編按：Archduke Rudolph, 1788-1831〕

88 歌德寫信給策爾特說：「貝多芬不幸是一個倔強之極的人；他認為世界可憎，無疑是對的；但這並不能使世界對他和對旁人變得愉快些。我們應當原諒他，替他惋惜，因為他是聾子。」歌德一生不曾做什麼事反對貝多芬，但也不曾做什麼事擁護貝多芬。對他的作品，甚至對他的姓氏，抱著絕對的緘默。骨子裡他是欽佩而且懼怕他的音樂……它使他騷亂。他怕它會使他喪失心靈的平衡，那是歌德以多少痛苦換來的。

年輕的門德爾松〔編按：即孟德爾頌，Jakob Ludwig Felix Mendelssohn, 1809-1847〕於一八三〇年經過魏瑪，曾經留下一封信，表示他確曾參透歌德自稱為「騷亂而熱烈的靈魂」深處，那顆靈魂是被歌德用強有力的智慧鎮壓著的。門德爾松在信中說：「……他先是不願聽人提及貝多芬；但這是無可避免的，（譯按：門德爾松那次是奉歌德之命替他彈全部音樂史上的大作品）他聽了《第五交響曲》的第一章後大為激動。他竭力裝做鎮靜，和我說：『這毫不動人，不過令人驚異而已。』過了一會，他又道：『這是巨大的——（譯按：歌德原詞是 Grandiose，含有偉大或誇大的模稜兩可的意義，令人猜不透他這裡到底是頌讚〔假如他的意思是偉大的話〕還是貶抑〔假如他的意思是誇大的話〕）——狂妄的，竟可說屋宇為之震動。』接著是晚膳，其間他神思恍惚，若有所思，直到我們再提起貝多芬時，他開始詢問我，考問我。我明明看到貝多芬的音樂已經發生了效果……」

譯按：策爾特〔編按：Carl Friedrich Zelter, 1758-1832〕為一平庸的音樂家，早年反對貝多芬甚烈，直到後來他遇見貝多芬時，為他的人格大為感動，對他的音樂也一變往昔的謾罵口吻，轉而為熱烈的頌揚。策氏為歌德一生摯友，歌德早期對貝多芬的印象，大半受策氏誤解之影響，關於貝多芬與歌德近人頗多撰文討論。羅曼・羅蘭亦有《歌德與貝多芬》一書，一九三〇版。

在，像他自己所說的，最是「盡量」，那種快樂與狂亂的激動，出其不意的對比，使人錯愕的誇大的機智，巨人式的、使歌德與策爾惶駭的爆發[89]，使德國北部流行著一種說數，說《第七交響曲》是一個酒徒的作品。——不錯，是一個沉醉的人的作品，但也是力和天才的產物。

他自己也說：「我是替人類釀製醇醪的酒神。是我給人以精神上至高的熱狂。」

我不知他是否真如瓦格納[90]所說的，想在《第七交響曲》的終局內描寫一個酒神的慶祝會[91]。在這闋豪放的鄉村節會音樂中，我特別看到他佛蘭芒族的遺傳；同樣，在以紀律和服從為尚的國家，他的肆無忌憚的舉止談吐，也是淵源於他自身的血統。不論在哪一件作品裡，都沒有《第七交響曲》那麼坦白、那麼自由的力。這是無目的地，單為了娛樂而浪費著超人的精力，宛如一條洋溢氾濫的河的歡樂。

在《第八交響曲》內，力量固沒有這樣的誇大，但更加奇特，更表現出作者的特點，交融著悲劇與滑稽，力士般的剛強和兒童般的任性。[92]

一八一四年是貝多芬幸運的頂點。

在維也納會議中，人家看他做歐羅巴的光榮。他在慶祝會中非常活躍。親王們向他致敬，像他自己高傲地向申德勒所說的，他聽任他們追逐。

他受著獨立戰爭的鼓動。[93]

一八一三年，他寫了一闋《威靈頓之勝利交響曲》；一八一四年初，寫了一闋戰士支愛國歌曲：《德意志的再生》；一八一四年十一月二十九日，他在許多君主前面指揮一的合唱：《光榮的時節》；一八一五年，他為攻陷巴黎[94]寫一首合唱：《大功告成》。這些應時的作品，比他一切旁的音樂更能增加他的聲名。

89 見策爾特一八一二年九月二日致歌德書，又同年九月十四日歌德致策爾特書：「是的，我也是用著驚愕的心情欽佩他。」一八一九年策爾特給歌德信中說：「人家說他瘋了。」

90 編按：即華格納（Richard Wagner, 1813-1883）。

91 這至少是貝多芬曾經想過的題目，因為他在筆記內曾經說到，尤其他在《第十交響曲》的計畫內提及。

92 和寫作這些作品同時，他在一八一一至一八一二年間在特普利茲認識一個柏林的青年女歌唱家，和她有著相當溫柔的友誼，也許對這些作品不無影響。

93 在這種事故上和貝多芬大異的，是舒伯特的父親，在一八〇七年時寫了一闋應時的音樂，《獻給拿破崙大帝》〔編按：en l'honneur de Napoléon le Grand〕，且在拿破崙御前親自指揮。譯按：拿破崙於一八一二年征俄敗歸後，一八一三年奧國興師討法，不久普魯士亦接踵而起，是即史家所謂獨立戰爭，亦稱解放戰爭。

94 譯按：係指一八一四年三月奧德各邦聯軍攻入巴黎。

布萊修斯‧赫弗爾依著弗朗索瓦‧勒特龍[96]的素描所作的木刻，和一八一二年弗蘭茲‧克萊因[97]塑的臉型（masque），活潑潑地表現出貝多芬在維也納會議時的面貌。獅子般的臉上，牙床緊咬著，刻畫著憤怒與苦惱的皺痕，但表現得最明顯的性格是他的意志，早年拿破崙式的意志：「可惜我在戰爭裡不像在音樂中那麼內行！否則我將戰敗他！」

但是他的王國不在此世，像他寫信給弗朗索瓦‧特‧布倫瑞克時所說的：「我的王國是在天空。」[98]

在此光榮的時間以後，接踵而來的是最悲慘的時期。

維也納從未對貝多芬抱有好感。像他那樣一個高傲而獨立的天才，在此輕佻浮華、為瓦格納所痛惡的都城裡是不得人心的[99]。他抓住可以離開維也納的每個機會；一八〇八年，他很想脫離奧國，到威斯特伐利亞王熱羅姆‧波拿巴的宮廷裡去[100]。但維也納的音樂泉源是那麼豐富，我們也不該抹煞那邊常有一班高貴的鑑賞家，感到貝多芬之偉大，不肯使國家蒙受喪失這天才之羞。

一八〇九年，維也納三個富有的貴族：貝多芬的學生魯道夫太子，洛布科維茲親王，金斯基親王[101]，答應致送他四千弗洛令[102]年俸，只要他肯留在奧國。他們說：「顯

95 編按：Blasius Hoefel（1792-1863）。

96 編按：Français Letronne。

97 編按：Franz Klein。

98 他在維也納會議時寫信給考卡〔編按：Herr Kauka〕說：「我不和你談我們的君王和王國，在我看來，思想之國是一切國家中最可愛的。那是此世和彼世的一切王國中的第一個。」

99 瓦格納在一八七〇年所著的《貝多芬評傳》〔編按：Beethoven〕中有言：「維也納，這不就說明了一切？——全部的德國新教痕跡都已消失，連民族的口音也失掉而變成義大利化。德國的精神，德國的態度和風俗，全經義大利與西班牙輸入的指南冊代為解釋……這是一個歷史、學術、宗教都被篡改的地方……輕浮的懷疑主義，毀壞而且埋葬了真理之愛，榮譽之愛，自由獨立之愛……」十九世紀的奧國戲劇詩人格里爾巴策曾說生為奧國人是一樁不幸。十九世紀末住在維也納的德國大作曲家，都極感苦悶。那時奧國都城的思想全被勃拉姆斯〔編按：即布拉姆斯，Johannes Brahms, 1833-1897〕偽善的氣息籠罩。布魯克納的生活是長時期的受難，雨果·沃爾夫終生奮鬥，對維也納表示極嚴厲的批評。

100 譯按：布魯克納（Anton Bruckner, 1824-1896）與雨果·沃爾夫（Hugo Wolf, 1860-1903）皆為近代德國家大音樂家。勃拉姆斯在當時為反動派音樂之代表。

羅姆王願致送貝多芬終身俸每年六百杜加，外加旅費津貼一百五十銀幣，唯一的條件是不時在他面前演奏，並指揮室內音樂會，那些音樂會是歷時很短而且不常舉行的。貝多芬差不多決定動身了。

譯按：每杜加約合九先令。熱羅姆王〔編按：Jérôme Bonaparte, 1784-1860〕為拿破崙之弟，被封為威斯特伐利亞王〔編按：roi de Westphalie〕。

101 編按：Prince Ferdinand Kinsky（1781-1812）。

102 譯按：弗洛令〔編按：florin〕為奧國銀幣名，每單位約合一先令又半。

然一個人只在沒有經濟煩慮的時候才能整個地獻身於藝術，才能產生這些崇高的作品為藝術增光，所以我們決意使路德維希‧凡‧貝多芬獲得物質的保障，避免一切足以妨害他天才發展的阻礙。」

不幸結果與諾言不符。這筆津貼並未付足；不久又完全停止。且從一八一四年維也納會議起，維也納的性格也轉變了。社會的目光從藝術移到政治方面，音樂口味被義大利作風破壞了，時尚所趨的是羅西尼，把貝多芬視為迂腐。[103]

貝多芬的朋友和保護人，分散的分散，死亡的死亡：金斯基親王死於一八一二，李希諾夫斯基親王[104]死於一八一四，洛布科維茲親王死於一八一六。受貝多芬題贈作品第五十九號的美麗的拉蘇莫夫斯基[105]，在一八一五年舉辦了最後的一次音樂會。同年，貝多芬和童年的朋友，埃萊奧諾雷的哥哥，斯特凡‧馮‧布羅伊寧失和[106]。從此他孤獨了。[107]

在一八一六年的筆記上，他寫道：「沒有朋友，孤零零地在世界上。」

耳朵完全聾了。[108]

從一八一五年秋天起，他和人們只有筆上的往還。最早的談話手冊是一八一六年的。[109]

103 羅西尼的歌劇《唐克雷迪》（編按：即《唐克雷第》，*Tancredi*）足以撼動整個的德國音樂。一八一六年時維也納沙龍裡的意見，據鮑恩費爾德〔編按：Eduard von Bauernfeld, 1802-1890〕的日記所載是：「莫札特和貝多芬是老學究，只有荒謬的上一代贊成他們；但直到羅西尼出現，大家方知何謂旋律。《菲岱里奧》是一堆垃圾，真不懂人們怎會不怕厭煩地去聽它。」──貝多芬舉行的最後一次鋼琴演奏會是一八一四年。

104 編按：Prince Karl von Lichnowsky（1756-1814）。

105 編按：Andrey Razumovsky（1752-1814）。

106 同年，貝多芬的兄弟卡爾死。他寫信給安東尼·布倫塔諾〔編按：Antonia Brentano, 1780-1869〕說：「他如此地執著生命，我卻如此地願意捨棄生命。」

107 此時唯一的朋友，是瑪麗亞·馮·埃爾德迪〔編按：Maria von Erdödy, 1779-1837〕，他和她維持著動人的友誼，但她和他一樣有著不治之症，一八一六年，她的獨子又暴卒。貝多芬題贈給她的作品，有一八○九年作品第七十號的兩支三重奏，一八一五至一八一七年間作品第一○二號的兩支大提琴奏鳴曲。

108 丟開耳聾不談，他的健康也一天不如一天。從一八一六年十月起，他患著重傷風。一八一七年夏天，醫生說他是肺病。一八一七至一八一八年間的冬季，他老是為這場所謂的肺病擔心著。一八二○至一八二一年間他患烈的關節炎。一八二一年患黃熱病。一八二三年又患結膜炎。

109 值得注意的是，同年起他的音樂作風改變了，表示這轉捩點的是作品第一○一號的奏鳴曲。貝多芬的談話冊，共有一一○○頁的手寫稿，今日全部保存於柏林國家圖書館。一九二三年諾爾開始印行他一八一九年三月至一八二○年三月的談話冊，可惜以後未曾續印。

關於一八二二年《菲岱里奧》預奏會的經過，有申德勒的一段慘痛的記述可按。

「貝多芬要求親自指揮最後一次的預奏……從第一幕的二部唱起，顯而易見他全沒聽見臺上的歌唱。他把樂曲的進行延緩很多；當樂隊跟著他的指揮棒進行時，臺上的歌手自顧自地匆匆向前。結果是全域都紊亂了。

「經常的，樂隊指揮烏姆勞夫[110]不說明什麼理由，提議休息一會，和歌唱者交換了幾句說話之後，大家重新開始。同樣的紊亂又發生了。不得不再休息一次。

「在貝多芬指揮之下，無疑是幹不下去的了；但怎樣使他懂得呢？沒有一個人有心腸對他說：『走吧，可憐蟲，你不能指揮了。』貝多芬不安起來，騷動之餘，東張西望，想從不同的臉上猜出癥結所在：可是大家都默不作聲。

「他突然用命令的口吻呼喚我。我走近時，他把談話手冊授給我，示意我寫。

「我便寫著：『懇求您勿再繼續，等回去再告訴您理由。』於是他一躍下臺；對我嚷道：『快走！』他一口氣跑回家裡去；進去，一動不動地倒在便榻上，雙手捧著他的臉；他這樣一直到晚飯時分。

「用餐時他一言不發，保持著最深刻的痛苦的表情。晚飯以後，當我想告別時，他留著我，表示不願獨自在家。等到我們分手的辰光，他要我陪著去看醫生，以耳科出名

的……在我和貝多芬的全部交誼中，沒有一天可和這十一月裡致命的一天相比。他心坎裡受了傷，至死不曾忘記這可怕的一幕的印象。」[111]

慰。

兩年以後，一八二四年五月七日，他指揮著（或更準確地，像節目單上所註明的「參與指揮事宜」）《合唱交響曲》[112]時，他全沒聽見全場一致的彩聲；他絲毫不曾覺察，直到一個女歌唱演員牽著他的手，讓他面對著群眾時，他才突然看見全場起立，揮舞著帽子，向他鼓掌。——一個英國遊歷家羅素，一八二五年時看見過他彈琴，說當他要表現柔和的時候，琴鍵不曾發聲，在這靜寂中看著他情緒激動的神氣，臉部和手指都抽搐起來，真是令人感動。

隱遁在自己的內心生活裡，和其餘的人類隔絕著[113]，他只有在自然中覓得些許安

110 編按：Michael Umlauf（1781-1842），奧地利作曲家、指揮家和小提琴家。

111 申德勒從一八一四年起就和貝多芬來往，但到一八一九以後方始成為他的密友。貝多芬不肯輕易與之結交，最初對他表示高傲輕蔑的態度。

112 譯按：即《第九交響曲》。

113 參看瓦格納的《貝多芬評傳》，對他的耳聾有極美妙的敘述。

特雷澤・布倫瑞克說：「自然是他唯一的知己。」它成為他的托庇所。一八一五年時認識他的查理・納德[114]，說他從未見過一個人像他這樣的愛花木，雲彩，自然……他似乎靠著自然生活。[115]

貝多芬寫道：「世界上沒有一個人像我這樣的愛田野……我愛一株樹甚於愛一個人……」在維也納時，每天他沿著城牆繞一個圈子。在鄉間，從黎明到黑夜，他獨自在外散步，不戴帽子，冒著太陽，冒著風雨。

「全能的上帝！——在森林中我快樂了，——在森林中我快樂了，——每株樹都傳達著你的聲音。——天哪！何等的神奇！——在這些樹林裡，在這些崗巒上，——一片寧謐，供你役使的寧謐。」他的精神的騷亂在自然中獲得了一些蘇慰。[116]

他為金錢的煩慮弄得困憊不堪。

一八一八年時他寫道：「我差不多到了行乞的地步，而我還得裝作日常生活並不艱窘的神氣。」此外他又說：「作品第一〇六號的奏鳴曲是在緊急情況中寫的。要以工作來換取麵包實在是一件苦事。」施波爾[117]說他往往不能出門，為了靴子洞穿之故。

他對出版商負著重債，而作品又賣不出錢。

《D調彌撒曲》發售預約時，只有七個預約者，其中沒有一個是音樂家[118]。他全部

美妙的奏鳴曲——每曲都得花費他三個月的工作——只給他掙了三十至四十杜加[119]。加

利欽親王[120]要他製作的四重奏（作品第一二七、一三〇、一三二號），也許是他作品

中最深刻的，彷彿用血淚寫成的，結果是一文都不曾拿到。

把貝多芬煎熬完的是，日常的窘況，無窮盡的訟案：或是要人家履行津貼的諾言，

或是為爭取姪兒的監護權，因為他的兄弟卡爾於一八一五年死於肺病，遺下一個兒子。

他心坎間洋溢著的溫情全部灌注在這個孩子身上。這兒又是殘酷的痛苦等待著他。

114 編按：Charles Neate（1784-1877），英國鋼琴家和作曲家。

115 他愛好動物，非常憐憫牠們。有名的史家弗里梅爾﹝編按：Théodor von Frimmel，1853-1928，
奧地利藝術史學家﹞說她不由自主地對貝多芬懷有長時期的仇恨，因為貝多芬在她兒時把
她要捕捉的蝴蝶用手帕趕開。

116 他的居處永遠不舒服。在維也納三十五年，他遷居三十次。

117 譯按：路德維希·施波爾（Ludwing Spohr, 1784-1859），當時德國的提琴家兼作曲家。

118 貝多芬寫信給凱魯比尼，「為他在同時代的人中最敬重的」。可是凱魯比尼置之不理。
譯按：凱氏﹝編按：Luigi Cherubini, 1760-1842﹞為義大利人，為法國音樂院長，作曲家，在當時
音樂界中極有勢力。

119 譯按：貝多芬鋼琴奏鳴曲一項，列在全集內的即有三十二首之多。

120 編按：Nikolai Borisovich Galitzin（1794-1866），俄羅斯貴族。

彷彿是境遇的好意，特意替他不斷地供給並增加苦難，使他的天才不致缺乏營養。——

他先是要和他那個不入流品的弟婦爭奪他的小卡爾，他寫道：

「噢，我，我的上帝，我的城牆，我的防衛，我唯一的托庇所！我的心靈深處，你是一覽無餘的，我使那些和我爭奪卡爾的人受苦時，我的苦痛，你是鑑臨的[121]。請你聽我呀，我不知如何稱呼你的神靈！請你接受我熱烈的祈求，我是你造物之中最不幸的可憐蟲。」

「噢，神哪！救救我吧！你瞧，我被全人類遺棄，因為我不願和不義妥協！接受我的祈求吧，讓我，至少在將來，能和我的卡爾一起過活！……噢，殘酷的命運，不可搖撼的命運！不，不，我的苦難永無終了之日！」

然後，這個熱烈地被愛的侄子，顯得並不配受伯父的信任。貝多芬給他的書信是痛苦的、憤慨的，宛如米開朗基羅給他的兄弟們的信，但是更天真更動人：

「我還得再受一次最卑下的無情義的酬報嗎？也罷，如果我們之間的關係要破裂，就讓它破裂吧！一切公正的人知道這回事以後，都將恨你……如果聯繫我們的約束使你不堪擔受，那麼憑著上帝的名字——但願一切都照著祂的意志實現——我把你交給至聖至高的神明了；我已盡了我所有的力量；我敢站在最高的審判之前……」

「像你這樣嬌養壞的孩子，學一學真誠與樸實決計於你無害；你對我的虛偽的行

為，使我的心太痛苦了，難以忘懷……上帝可以作證，我只想跑到千里之外，遠離你，遠離這可憐的兄弟和這醜惡的家庭……我不能再信任你了。」下面的署名是：「不幸的是：你的父親，——或更好：不是你的父親。」[123]

但寬恕立刻接踵而至：

「我親愛的兒子！——一句話也不必再說，——到我臂抱裡來吧，你不會聽到一句嚴厲的說話……我將用同樣的愛接待你。如何安排你的前程，我們將友善地一同商量。——我以榮譽為擔保，決無責備的言辭！那是毫無用處的。你能期待於我的只有殷勤和最親切的幫助。——來吧——來到你父親的忠誠的心上。——來吧，一接到信立刻回家吧。」（在信封上又用法文寫著：「如果你不來，我定將為你而死。」）[124]

他又哀求道：「別說謊，永遠做我最親愛的兒子！如果你用虛偽來報答我，像人家

121 他寫信給施特賴謝爾夫人（編按：Maria Anna (Nannette) Streicher, 1769-1838）說：「我從不報復。當我不得不有所行動來反對旁人時，我只限於自衛，或阻止他們作惡。」

122 見諾爾編貝多芬書信集三四三。

123 見諾爾編書信集三一四。

124 見書信集三七〇。

使我相信的那樣，那真是何等醜惡何等刺耳！……別了，我雖不曾生下你來，但的確撫養過你，而且竭盡所能地培植過你精神的發展，現在我用著有甚於父愛的情愛，從心坎裡求你走上善良與正直的唯一的大路。你的忠誠的老父。」[125]

這個並不缺少聰明的侄兒，貝多芬本想把他領上高等教育的路，然而替他籌畫了無數美妙的前程之夢以後，不得不答應他去習商。但卡爾出入賭場，負了不少債務。

由於一種可悲的怪現象，比人們想像中更為多見的怪現象，伯父的精神的偉大，對侄兒非但無益，而且有害，使他惱怒，使他反抗，如他自己所說的：「因為伯父要我上進，所以我變得更下流」；這種可怕的說話，活活顯出這個浪子的靈魂。

他甚至在一八二六年時在自己頭上打了一槍。

然而他並不死，倒是貝多芬幾乎因之送命：他為這件事情所受的難堪，永遠無法擺脫。[126]

卡爾痊癒了，他自始至終使伯父受苦，而對於這伯父之死，也未始沒有關係；貝多芬臨終的時候，他竟沒有在場。——幾年以前，貝多芬寫給侄子的信中說：「上帝從沒遺棄我。將來終有人來替我闔上眼睛。」——然而替他闔上眼睛的，竟不是他稱為「兒子」的人。。

在此悲苦的深淵裡，貝多芬從事於謳歌歡樂。

這是他畢生的計畫。

從一七九三年他在波恩時起就有這個念頭[127]。他一生要歌唱歡樂，把這歌唱做為他

某一大作品的結局。

125 以上見書信集三六二至三六七。另外一封信，是一八一九年二月一日的，裡面表示貝多芬多麼熱望把他的侄子造成「一個於國家有益的公民」。當時看見他的申德勒，說他突然變得像一個七十歲的老人，精神崩潰，沒有力量，沒有意志。倘卡爾死了的話，他也要死的了。——不多幾月之後，他果真一病不起。

126 見一七九三年一月菲舍尼希〔編按：Bartholomäus Ludwig Fischenich, 1768-1831〕致夏洛特·席勒〔編按：Charlotte Schiller, 1766-1826〕書。席勒的《歡樂頌》是一七八五年寫的。貝多芬所用的主題，先後見於一八〇八作品第八十號的《鋼琴、樂隊、合唱幻想曲》，及一八一〇依歌德詩譜成的「歌」。

127 在一八一二年的筆記內，在《第七交響曲》的擬稿和《麥克佩斯前奏曲》的計畫之間，有一段樂稿是採用席勒原詞的，其音樂主題，後來用於作品第一一五號的《納門斯弗爾前奏曲》。定稿中歡樂頌歌的主題和其他部分的曲調，都是一八二二年寫下的，以後再寫 Trio（中段）部分，然後又寫 Andante（行板）、Moderato（中板）部分，直到最後才寫成 Adagio（柔板）。

頌歌的形式，以及放在哪一部作品裡這些問題，他躊躇了一生。即在《第九交響曲》內，他也不曾打定主意。直到最後一刻，他還想把歡樂頌歌留下來，放在第十或第十一的交響曲中去。

我們應當注意《第九交響曲》的原題，並非今日大家所慣用的《合唱交響曲》，而是「以歡樂頌歌的合唱為結局的交響曲」。《第九交響曲》可能而且應該有另外一種結束。

一八二三年七月，貝多芬還想給它以一個器樂的結束，這一段結束，他以後用在作品第一三二號的四重奏內。車爾尼和松萊特納[128]確言，即在演奏過後（一八二四年五月），貝多芬還未放棄改用器樂結束的意思。

要在一闋交響曲內引進合唱，有極大的技術上的困難，這是可從貝多芬的稿本上看到的，他做過許多試驗，想用別種方式，並在這件作品的別的段落引進合唱。在 Adagio（柔板）的第二主題的稿本上，他寫道：「也許合唱在此可以很適當地開始。」但他不能毅然決然地和他忠誠的樂隊分手。

他說：「當我看見一個樂思的時候，我總是聽見樂器的聲音，從未聽見人聲。」所以他把運用歌唱的時間盡量延宕；甚至先把主題交給器樂來奏出，不但終局的吟誦體為

然[129]，連「歡樂」的主題亦是如此。

對於這些延緩和躊躇的解釋，我們還得更進一步⋯它們還有更深刻的原因。

這個不幸的人永遠受著憂患折磨，永遠想謳歌「歡樂」之美；然而年復一年，他延宕著這樁事業，因為他老是捲在熱情與哀傷的漩渦內。直到生命的最後一日他才完成了心願，可是完成的時候是何等的偉大！

當歡樂的主題初次出現時，樂隊忽然中止；出其不意地一片靜默；這使歌唱的開始帶著一種神祕與神明的氣概。而這是不錯的⋯這個主題的確是一個神明。

「歡樂」自天而降，包裹在非現實的寧靜中間⋯它用柔和的氣息撫著痛苦；而它溜滑到大病初癒的人的心坎中時，第一下的撫摩又是那麼溫柔，令人如貝多芬的那個朋友一樣，禁不住因「看到他柔和的眼睛而為之下淚」。

當主題接著過渡到人聲上去時，先由低音表現，帶著一種嚴肅而受壓迫的情調。慢慢地，「歡樂」抓住了生命。這是一種征服，一場對痛苦的鬥爭。

128 編按：Joseph Sonnleithner（1766-1835），奧地利編劇、導演。

129 貝多芬說這一部分「完全好像有歌詞在下面」。

然後是進行曲的節奏，浩浩蕩蕩的軍隊，男高音熱烈急促的歌，在這些沸騰的樂章內，我們可以聽到貝多芬的氣息，他的呼吸，與他受著感應的呼喊的節奏，活現出他在田野間奔馳，做著他的樂曲，受著如醉如狂的激情鼓動，宛如大雷雨中的李爾老王。在戰爭的歡樂之後，是宗教的醉意；隨後又是神聖的宴會，又是愛的興奮。整個的人類向天張著手臂，大聲疾呼著撲向「歡樂」，把它緊緊地摟在懷裡。

巨人的巨著終於戰勝了群眾的庸俗。維也納輕浮的風氣，被它震撼了一剎那，這都城當時是完全在羅西尼與義大利歌劇的勢力之下的。

貝多芬頹喪憂鬱之餘，正想移居倫敦，到那邊去演奏《第九交響曲》。

像一八〇九年一樣，幾個高貴的朋友又來求他不要離開祖國。他們說：「我們知道您完成了一部新的聖樂[130]，表現著您深邃的信心感應您的情操。滲透著您的心靈的超現實的光明，照耀著這件作品。我們也知道您的偉大的交響曲的王冠上，又添了一朵不朽的鮮花……您近幾年來的沉默，使一切關注您的人為之淒然。[131]

大家都悲哀地想到，正當外國音樂移植到我們的土地上，令人遺忘德國藝術的產物之時，我們的天才，在人類中占有那麼崇高的地位的，竟默默無一言。……唯有在您身上，整個的民族期待著新生命，新光榮，不顧時下的風氣而建立起真與美的新時代……

但願您能使我們的希望不久即實現……但願靠了您的天才，將來的春天，對於我們，對於人類，加倍的繁榮！」

這封慷慨陳辭的信，證明貝多芬在德國優秀階級中所享有的聲威，不但是藝術方面的，而且是道德方面的。他的崇拜者稱頌他的天才時，所想到的第一個字既非學術，亦非藝術，而是「信仰」。[132]

貝多芬被這些言辭感動了，決意留下。[133]

一八二四年五月七日，在維也納舉行《D調彌撒曲》和《第九交響曲》的第一次演奏會，獲得空前的成功。情況之熱烈，幾乎含有暴動的性質。

當貝多芬出場時，受到群眾五次鼓掌的歡迎；在此講究禮節的國家，對皇族的出

130 譯按：係指《D調彌撒曲》。

131 貝多芬為瑣碎的煩惱、貧窮，以及各種的憂患所困，在一八一六至一八二一的五年中間，只寫了三支鋼琴曲（作品第一○一、一○二、一○六號）。他的敵人說他才力已盡。一八二一年起他才重新工作。

132 這是一八二四年的事，署名的有C·李希諾夫斯基親王等二十餘人。

133 一八一九年二月一日，貝多芬要求對侄子的監護權時，在維也納市政府高傲地宣稱……「我的道德的品格是大家公認的。」

場，習慣也只用三次的鼓掌禮。因此員警不得不出面干涉。交響曲引起狂熱的騷動。許

多人哭起來。貝多芬在終場以後感動得暈去；大家把他抬到申德勒家，他朦朦朧朧地和

衣睡著，不飲不食，直到次日早上。

可是勝利是暫時的，對貝多芬毫無盈利。音樂會不曾給他掙什麼錢。物質生活的窘

迫依然如故。

他貧病交迫，孤獨無依，可是戰勝了——戰勝了人類的平庸，戰勝了他自己的命

運，戰勝了他的痛苦。134

「犧牲，永遠把一切人生的愚昧為你的藝術去犧牲！藝術，這是高於一切的上帝！」

因此他已達到了終身想望的目標。他已抓住歡樂。

但在這控制著暴風雨的心靈高峰上，他是否能長此逗留？——當然，他還得不時墮

入往昔的愴痛裡。當然，他最後的幾部四重奏裡充滿著異樣的陰影。

可是《第九交響曲》的勝利，似乎在貝多芬心中已留下它光榮的標記。他未來的計

畫是：135《第十交響曲》136，《紀念巴赫的前奏曲》，為格里爾巴策的《曼呂西納》譜

的音樂，137為克爾納的《奧德賽》、歌德的《浮士德》譜的音樂138，《大衛與掃羅的清

唱劇》。這些都表示他的精神傾向於德國古代大師的清明恬靜之境：巴赫與韓德爾——

一八二四年秋，他很擔心要在一場暴病中送命。「像我親愛的祖父一樣，我和他有多少地方相似。」他胃病很厲害。一八二四至一八二五年間的冬天，他又重病。一八二五年五月，他吐血，流鼻血。同年六月九日他寫信給侄兒說：「我衰弱到了極點，長眠不起的日子快要臨到了。」德國首次演奏《第九交響曲》，是一八二五年四月一日在法蘭克福；倫敦是一八二五年三月二十五日；巴黎是一八三一年五月二十七日，在國立音樂院。十七歲的門德爾松，在柏林獵人大廳於一八二六年十一月十四日用鋼琴演奏。瓦格納在萊比錫大學教書時，全部手抄過；且在一八三○年十月六日致書出版商肖特〔編按：Schott Music，由 Bernhard Schott 創立的音樂出版公司〕，提議由他把交響曲改成鋼琴曲。可說《第九交響曲》決定了瓦格納的生涯。

一八二四年九月十七日致肖特兄弟信中，貝多芬寫道：「藝術之神還不願死亡把我帶走；因為我還負欠甚多！在我出發去天國之前，必得把精靈啟示我而要我完成的東西留給後人，我覺得我才開始寫了幾個音符。」書信集二七一。

一八二七年三月十八日貝多芬寫信給莫舍勒斯說：「初稿全部寫成的一部交響曲和一支前奏曲放在我的書桌上。」但這部初稿從未發現。我們只在他的筆記上讀到：「用 Andante（行板）寫的 Cantique ——用古音階寫的宗教歌，或是用獨立的形式，或為一支賦格曲的引子。這部交響曲的特點是引進歌唱，或者用在終局，或從 Adagio（柔板）起就插入。樂隊中小提琴……都當特別加強最後幾段的力量。歌唱開始時一個一個地，或在最後幾段中複唱 Adagio（柔板）—— Adagio（柔板）的歌詞用一個希臘神話或宗教頌歌，Allegro（快板）則用酒神慶祝的形式。」（以上見一八一八年筆記）由此可見以合唱終局的計畫是預備用在第十而非第九交響曲的。後來他又說要在《第十交響曲》中，把現代世界和古代世界調和起來，像歌德在第二部《浮士德》中所嘗試的。

詩人原作是敘述一個騎士，戀愛著一個女神而被她拘囚著；他念著家鄉與自由，這首詩和《湯豪舍》〔譯按：係瓦格納的名歌劇；編按：即《唐懷瑟》，Tannhäuser〕頗多相似之處，貝多芬在一八二三至一八二六年間曾經從事工作。〔編按：即《曼呂西納》，原文為 Mélusine〕

貝多芬從一八○八起就有意為《浮士德》寫音樂。（《浮士德》以悲劇的形式出現是一八○七年秋）這是他一生最重視的計畫之一。

尤其是傾向於南方，法國南部，或他夢想要去遊歷的義大利。施皮勒醫生[140]於一八二六年看見他，說他氣色變得快樂而旺盛了。同年，當格里爾巴策最後一次和他晤面時，倒是貝多芬來鼓勵這頹喪的詩人：「啊，他說，要是我能有千分之一的你的體力和強毅的話！」

時代是艱苦的。專制政治的反動，壓迫著思想界。

格里爾巴策呻吟道：「言論檢查把我殺害了。倘使一個人要言論自由，思想自由，就得往北美洲去。」

但沒有一種權力能鉗制貝多芬的思想。

詩人庫夫納[141]寫信給他說：「文字是被束縛了；幸而聲音還是自由的。」貝多芬是偉大的自由之聲，也許是當時德意志思想界唯一的自由之聲。他自己也感到。他時常提起，他的責任是把他的藝術來奉獻於「可憐的人類」，「將來的人類」，為他們造福利，給他們勇氣，喚醒他們的迷夢，斥責他們的懦怯。

他寫信給侄子說：「我們的時代，需要有力的心靈把這些可憐的人群加以鞭策。」

一八二七年，米勒醫生說「貝多芬對於政府、員警、貴族，永遠自由發表意見，甚至在公眾面前也是如此。[142]員警當局明明知道，但將他的批評和嘲諷認為無害的夢囈，因此也就讓這個光芒四射的天才太平無事」。[143]

139 貝多芬的筆記中有：「法國南部！對啦！對啦！」「離開這裡，只要辦到這一著，你便能重新登上你藝術的高峰。……寫一部交響曲，然後出發，出發……夏天，為了旅費工作著，然後周遊義大利，西西里，和幾個旁的藝術家一起……」（出處同前）

140 編按：Dr. Spiller。

141 編按：Christoph Kuffner（1780-1846），奧地利詩人。

142 在談話手冊裡，我們可以讀到（一八一九年分的）：「歐洲政治目前所走的路，令人沒有金錢沒有銀行便什麼事都不能做。」「統治者的貴族，什麼也不曾學得，什麼也不曾忘記。」「五十年內，世界上到處都將有共和國。」

143 一八一九年他幾被警當局起訴，因為他公然聲言：「歸根結蒂，基督不過是一個被釘死的猶太人。」那時他正寫著《D調彌撒曲》。由此可見他的宗教感應是極其自由的。他在政治方面也是一樣的毫無顧忌，很大膽地抨擊他的政府之腐敗。他特別指斥幾件事情：法院組織的專制與依附權勢，程序繁瑣，完全妨害訴訟的進行；警權的濫用；官僚政治的腐化與無能；頹廢的貴族享有特權，霸占著國家最高的職位。從一八一五年起，他在政治上是同情英國的。據申德勒說，他非常熱烈地讀著英國國會的紀錄。英國的樂隊指揮西普里亞尼‧波特〔編按：Cipriani Potter, 1792-1871〕，一八一七年到維也納，說：「貝多芬用盡一切詛咒的字眼痛罵奧國政府。他一心要到英國來看看下院的情況。他說：『你們英國人，你們的腦袋的確在肩膀上。』」一八一四年拿破崙失敗，列強舉行維也納會議，重行瓜分歐洲。奧國首相梅特涅雄心勃勃，頗有隻手左右天下之志。對於奧國內部，厲行壓迫，言論自由剝削殆盡。其時歐洲各國類皆趨於反動統治、虐害共和黨人。但法國大革命的精神早已彌漫全歐，到處有蠢動之象。一八二○年的西班牙、葡萄牙、那不勒斯的革命開其端，一八二一年的希臘獨立戰爭接踵而至，降至一八三○年法國又有七月革命，一八四八年又有二月革命……貝多芬晚年的政治思想，正反映一八一四至一八三○年間歐洲知識分子的反抗精神。讀者於此，必須參考當時國際情勢，方能對貝多芬的思想有一估價準確之認識。

因此，什麼都不能使這股不可馴服的力量屈膝。

如今它似乎玩弄痛苦了。在此最後幾年中所寫的音樂，雖然環境惡劣[144]，往往有一副簇新的面目，嘲弄的，睥睨一切的，快樂的。

他逝世以前四個月，在一八二六年十一月完成的作品，作品第一三〇號的四重奏的新的結束是非常輕快的。實在這種快樂並非一般人所有的那種。時而是莫舍勒斯所說的嬉笑怒罵；時而是戰勝了如許痛苦以後的動人的微笑。

總之，他是戰勝了。他不相信死。

然而死終於來了。

一八二六年十一月終，他得著肋膜炎性的感冒；為侄子奔走前程而旅行回來，他在維也納病倒了[145]。朋友都在遠方。

他打發侄兒去找醫生。據說這麻木不仁的傢伙竟忘記了使命，兩天之後才重新想起來。醫生來得太遲，而且治療得很惡劣。三個月內，他運動家般的體格和病魔掙扎著。

一八二七年一月三日，他把摯愛的侄兒立為正式的承繼人。

他想到萊茵河畔的親愛的友人；寫信給韋格勒說：「我多想和你談談！但我身體太弱了，除了在心裡擁抱你和你的洛亨[146]以外，我什麼都無能為力了。」要不是幾個豪俠

的英國朋友，貧窮的苦難幾乎籠罩到他生命的最後一刻。

他變得非常柔和，非常忍耐。[147] 一八二七年二月十七日，躺在彌留的床上，經過了三次手術以後，等待著第四次，他在等待期間還安詳地說：「我耐著性子，想道：一切災難都帶來幾分善。」[148]

144 例如侄子之自殺。

145 他的病有兩個階段。（一）肺部的感冒，那是六天就結束的。「第七天上，他覺得好了一些」，從床上起來，走路，看書，寫作。」（二）消化器病，外加循環系病。醫生說：「第八天，我發現他脫了衣服，身體發黃色。劇烈地泄瀉，外加嘔吐，幾乎使他那天晚上送命。」從那時起，水腫病開始加劇。這一次的復病還有我們迄今不甚清楚的精神上的原因。華洛赫醫生（編按：Andreas Ignaz Wawruch, 1772-1842）說：「一件使他憤慨的事，使他大發雷霆，非常苦惱，這就促成了病的爆發。打著寒噤，渾身顫抖，因內臟的痛楚而起拘攣。」關於貝多芬最後一次的病情，從一八四二年起就有醫生詳細的敘述公開發表。

146 譯按：洛亨即韋格勒夫人埃萊奧諾雷的親密的稱呼。

147 一個名叫路德維希·克拉莫利尼（編按：Ludwig Cramolini, 1805-1884）的歌唱家，說他看見最後一次病中的貝多芬，覺得他心地寧靜，慈祥愷惻，達於極點。

148 據格哈得·馮·布羅伊寧（編按：Gerhard von Breuning, 1813-1892）的信，說他在彌留時，在床上受著臭蟲的騷擾。——他的四次手術是一八二六年十二月二十日、一八二七年正月八日、二月二日和二月二十七日。

這個善，是解脫，是像他臨終時所說的「喜劇的終場」——我們卻說是他一生悲劇的終場。

他在大風雨中，大風雪中，一聲響雷中，咽了最後一口氣。一隻陌生的手替他闔上了眼睛（一八二七年三月二十六日）。 149

親愛的貝多芬！多少人已頌讚過他藝術上的偉大。但他遠不止是音樂家中的第一人，而是近代藝術的最英勇的力。

對於一般受苦而奮鬥的人，他是最大而最好的朋友。當我們對著世界的劫難感到憂傷時，他會到我們身旁來，好似坐在一個穿著喪服的母親旁邊，一言不發，在琴上唱著他隱忍的悲歌，安慰那哭泣的人。當我們對德與善的庸俗，鬥爭到疲憊的辰光，到此意志與信仰的海洋中浸潤一下，將獲得無可言喻的裨益。他分贈我們的是一股勇氣，一種奮鬥的歡樂， 150 一種感到與神同在的醉意。彷彿在他和大自然不息的溝通之下，他竟感染了自然的深邃的力。 151

格里爾巴策對貝多芬是欽佩之中含有懼意的，在提及他時說：「他所到達的那種境界，藝術竟和獷野與古怪的原素混合為一。」舒曼提到《第五交響曲》時也說：「儘管

你時常聽到它，它對你始終有一股不變的威力，有如自然界的現象，雖然時時發生，總教人充滿著恐懼與驚異。」

他的密友申德勒說：「他抓住了大自然的精神。」——這是不錯的：貝多芬是自然界的一股力；一種原始的力和大自然其餘的部分接戰之下，便產生了荷馬史詩般的壯觀。

他的一生宛如一天雷雨的日子。

——先是一個明淨如水的早晨。僅僅有幾陣懶懶的微風。但在靜止的空氣中，已經有隱隱的威脅，沉重的預感。然後，突然之間巨大的陰影捲過，悲壯的雷吼，充滿著聲響的可怖的靜默，一陣復一陣的狂風，《英雄交響曲》與《第五交響曲》。

149 這陌生人是青年音樂家安塞爾姆·許滕布倫納〔編按：Anselm Hüttenbrenner, 1794-1868〕。——布羅伊寧寫道：「感謝上帝！感謝他結束了這長時期悲慘的苦難。」貝多芬的手稿、書籍、家具，全部拍賣掉，代價不過一七五弗洛令。拍賣目錄上登記著二五二件音樂手稿和音樂書籍，共售九八二弗洛令。談話手冊只售一弗洛令二十。

150 他致「不朽的愛人」信中有言：「當我有所克服的時候，我總是快樂的。」一八○一年十一月十六日致韋格勒信中又言：「我願把生命活上千百次……我非生來過恬靜的日子的。」

151 申德勒有言：「貝多芬教了我大自然的學問，在這方面的研究，他給我的指導和在音樂方面沒有分別。使他陶醉的並非自然的律令（Law），而是自然的基本威力。」

然而白日的清純之氣尚未受到損害。歡樂依然是歡樂，悲哀永遠保存著一縷希望。

但自一八一○年後，心靈的均衡喪失了。日光變得異樣。

最清楚的思想，也看來似乎水氣一般在昇華：忽而四散，忽而凝聚，它們的又淒涼又古怪的騷動，罩住了心；往往樂思在薄霧之中浮沉了一二次以後，完全消失了，淹沒了，直到曲終才在一陣狂飆中重新出現。即是快樂本身也蒙上苦澀與獷野的性質。所有的情操裡都混合著一種熱病，一種毒素[152]。

黃昏將臨，雷雨也隨著醞釀。隨後是沉重的雲，飽蓄著閃電，給黑夜染成烏黑，挾帶著大風雨，那是《第九交響曲》的開始。

——突然，當風狂雨驟之際，黑暗裂了縫，夜在天空給趕走，由於意志之力，白日的清明重又還給了我們。

什麼勝利可和這場勝利相比？波拿巴的哪一場戰爭，奧斯特利茨[153]哪一天的陽光，曾經達到這種超人的努力的光榮？曾經獲得這種心靈從未獲得的凱旋？

一個不幸的人，貧窮，殘廢，孤獨，由痛苦造成的人，世界不給他歡樂，他卻創造了歡樂來給予世界！

他用他的苦難來鑄成歡樂，好似他用那句豪語來說明的——那是可以總結他一生，

可以成為一切英勇心靈的箴言的……

「用痛苦換來的歡樂。」154

152 貝多芬一八一〇年五月二日致韋格勒書中有言：「噢，人生多美，但我的是永遠受著毒害……」

153 譯按：係拿破崙一八〇五年十二月大獲勝利之地。（編按：Austerlitz）

154 一八一五年十月十日貝多芬致埃爾德迪夫人書。

貝多芬遺囑

Textes

Adagio

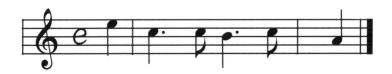

Al-lein　　　Al-lein　　　Al-lein

孤　獨，　孤　獨，　孤　獨

一八一四年九月十二日致李希諾夫斯基

海林根施塔特遺囑 1

給我的兄弟卡爾與約翰·貝多芬

噢，你們這班人，把我當作或使人把我看作心懷怨恨的，瘋狂的，或憤世嫉俗的，他們真是誣衊了我！你們不知道在那些外表之下的隱祕的理由！

從童年起，我的心和精神都傾向於慈悲的情操。甚至我老是準備去完成一些偉大的事業。

可是你們想，六年以來我的身體何等惡劣，沒有頭腦的醫生加深了我的病，年復一年地受著騙，空存著好轉的希望，終於不得不看到一種「持久的病症」，即使痊癒不是完全無望，也得要長久的年代。

1 海林根施塔特〔編按：Heiligenstadt〕為維也納近郊小鎮名。貝多芬在此曾作勾留。

生就一副熱烈與活動的性格，甚至也能適應社會的消遣，我卻老早被迫和人類分離，過著孤獨生活。

如果有時我要克服這一切，噢！總是被我殘廢這個悲慘的經驗擋住了路！可是我不能對人說：「講得高聲一些」，叫喊吧；因為我是聾子！」

啊！我怎能讓人知道我的「一種感官」出了毛病，這感官在我是應該特別比人優勝，而我從前這副感官確比音樂界中誰都更完滿的！——噢！這我辦不到！——所以倘你們看見我孤僻自處，請你們原諒，因為我心中是要和人們作伴的。

我的災禍對我是加倍的難受，因為我因之被人誤解。

在人群的交接中，在微妙的談話中，在彼此的傾吐中去獲得安慰，於我是禁止的。

孤獨，完全的孤獨。

愈是我需要在社會上露面，愈是我不能冒險。我只能過著亡命者的生活。如果我走近一個集團，我的心就慘痛欲裂，唯恐人家發覺我的病。

因此我最近在鄉下住了六個月。我的高明的醫生勸我盡量保護我的聽覺，他迎合我的心意。然而多少次我覺得非與社會接近不可時，我就禁不住要去了。但當我旁邊的人聽到遠處的笛聲而「我聽不見」時，或「他聽見牧童歌唱」而我一無所聞時，真是何等

的屈辱²！這一類的經驗幾乎使我完全陷於絕望……我的不致自殺也是間不容髮的事了。

——「是藝術」，就只是藝術留住了我。

啊！在我尚未把我感到的使命全部完成之前，我覺得不能離開這個世界。

這樣我總挨延著這種悲慘的——實在是悲慘的——生活，這個如是虛弱的身體，些少變化就曾使健康變為疾病的身體！——「忍耐啊！」——人家這麼說著，我如今也只能把它來當作我的嚮導了。我已經有了耐性。

——但願我抵抗的決心長久支持，直到無情的死神來割斷我的生命線的時候。——

也許這倒更好，也許並不……總之我已端整好了。

——二十八歲上，我已不得不看破一切，這不是容易的，；保持這種態度，在一個藝

2 原關於這段痛苦的怨歎，我要提出一些意見，為誰都不曾提過的。大家知道在《田園交響曲》第二章之末，樂隊奏出夜鶯、杜鵑、鵪鶉的歌聲；而且可說整個交響曲都是用自然界的歌唱與喁語組成的。美學家們發表過許多議論，要決定應否贊成這一類模仿音樂的嘗試。沒有一個人注意到貝多芬實在並未模仿，既然他什麼都已無法聽見：他只在精神上重造一個於他已經死滅的世界。就是這一點使他樂章中喚引起群鳥歌唱的部分顯得如此動人。要聽到它們的唯一的方法，是使它們在他心中歌唱。

術家比別人更難。

神明啊！你在天上滲透著我的心，你認識它，你知道它對人類抱著熱愛，抱著行善的志願！

噢，人啊，要是你們有一天讀到這些，別忘記你們曾對我不公平；但願不幸的人，看見一個與他同樣的遭難者，不顧自然的阻礙，竭盡所能地側身於藝術家與優秀之士之列，而能藉以自慰。

你們，我的兄弟卡爾和約翰，我死後倘施密特教授[3]尚在人世的話，用我的名義去請求他，把我的病狀詳細敘述，在我的病史之外再加上現在這封信，使社會在我死後盡可能地和我言歸於好。——同時我承認你們是我的一些薄產的承繼者。公公平平地分配，和睦相愛，緩急相助。

你們給我的損害，你們知道我久已原諒。

你，兄弟卡爾，我特別感謝你近來對我的忠誠。我祝望你們享有更幸福的生活，不像我這樣充滿著煩惱。把「德性」教給你們的孩子：使人幸福的是德性而非金錢。這是我的經驗之談。

在患難中支持我的是道德，使我不曾自殺的，除了藝術以外也是道德。

——別了，相親相愛吧！——我感謝所有的朋友，特別是李希諾夫斯基親王和施密特教授。

——我希望李希諾夫斯基的樂器能保存在你們之中任何一個的手裡[4]。但切勿因之而有何爭論。倘能有助於你們，那麼儘管賣掉它，不必遲疑。要是我在墓內還能幫助你們，我將何等歡喜！

——若果如此，我將懷著何等的歡心飛向死神。

——倘使死神在我不及發展我所有的官能之前便降臨，那麼，雖然我命途多舛，我還嫌它來得過早，我祝禱能展緩它的出現。——但即使如此，我也快樂了。它豈非把我從無窮的痛苦之中解放了出來？

——死亡願意什麼時候就什麼時候來吧，我將勇敢地迎接你。

——別了，切勿把我在死亡中完全忘掉；我是值得你們思念的，因為我在世時常常思念你們，想使你們幸福。

3 編按：Johann Adam Schmidt（1759-1809）。

4 譯按：係指李氏送給他的一套絃樂四重奏樂器。

但願你們幸福！

路德維希・凡・貝多芬

一八〇二年十月六日海林根施塔特

給我的兄弟卡爾和約翰在我死後開拆並執行

海林根施塔特，一八○二年十月十日。

——這樣，我向你們告別了——當然是很傷心地。

——是的，我的希望——至少在某程度內痊癒的希望，把我遺棄了。好似秋天的樹葉搖落枯萎一般——這希望於我也枯萎死滅了。幾乎和我來時一樣。——我去了。

——即是最大的勇氣——屢次在美妙的夏天支持過我的，它也消逝了。

——噢，萬能的主宰，給我一天純粹的快樂吧！——我沒有聽到歡樂的深遠的聲音已經多久！

——噢！什麼時候，噢，神明！什麼時候我再能在自然與人類的廟堂中感覺到歡樂？

——永遠不？

——不！——噢！這太殘酷了！

書信集

Lettres

貝多芬致阿門達牧師書 1

我的親愛的，我的善良的阿門達，我的心坎裡的朋友，接讀來信，我心中又是痛苦又是歡喜。

你對於我的忠實和懇摯，能有什麼東西可以相比？噢！你始終對我抱著這樣的友情，真是太好了。

是的，我把你的忠誠做過試驗，而我是能把你和別個朋友辨別的。你不是一個維也納的朋友，不，你是我的故鄉所能產生的人物之一！我多祝望你能常在我身旁！

因為你的貝多芬可憐已極。得知道我的最高貴的一部分，我的聽覺，大大地衰退了。當你在我身邊時，我已覺得許多徵象，我瞞著；但從此愈來愈惡化。是否會醫好，目前還不得而知；這大概和我肚子的不舒服有關。但那差不多已經痊癒；可是我的聽覺還有告痊之望嗎？我當然如此希望；但非常渺茫，因為這一類的病是無藥可治的。

我得過著淒涼的生活，避免我一切心愛的人物，尤其是在這個如此可憐、如此自私

的世界上！……──在所有的人中，我可以說最可靠的朋友是李希諾夫斯基。

自從去年到現在，他給了我六百弗洛令；這個數目之外，再加上我作品售得的錢，使我不致為每天的麵包發愁了。

我如今所寫的東西，立刻可有四五家出版商要，賣得很好的代價。──我近來寫了不少東西；既然我知道你在××鋪子裡訂購鋼琴，我可把各種作品和鋼琴一起打包寄給你，使你少費一些錢。

現在，我的安慰是來了一個朋友，和他我可享受一些談心的樂趣，和純粹的友誼：那是少年時代的朋友之一[2]。我和他時常談到你，我告訴他，自從我離了家鄉以後，你是我衷心選擇的朋友之一。

──他也不歡喜××；他素來太弱，擔當不了友誼[3]。我把他和××完全認為高興時使用一下的工具：但他們永遠不能了解我崇高的活動，也不能真心參加我的生活；我

1　時期約為一八○一年。
2　斯特凡・馮・布羅伊寧。
3　疑係指茲梅什卡爾〔編按：Nikolaus Zmeskall, 1759-1833〕，他在維也納當宮廷祕書，對貝多芬極忠誠。

只依著他們為我所盡的力而報答他們。

噢！我將多幸福，要是我能完滿地使用我的聽覺的話！那時我將跑到你面前來。

但我不得不遠離著一切；我最美好的年齡虛度了，不曾實現我的才具與力量所能勝任的事情。——我不得不在傷心的隱忍中找棲身！固然我曾發願要超臨這些禍害；但又如何可能？是的，阿門達，倘六個月內我的病不能告痊，我要求你丟下一切而到我這裡來；那時我將旅行（我的鋼琴演奏和作曲還不很受到殘廢的影響；只有在與人交際時才特別不行）；你將做我的旅伴：我確信幸福不會缺少；現在有什麼東西我不能與之一較短長？

自你走後，我什麼都寫，連歌劇和宗教音樂都有。

——是的，你是不會拒絕的，你會幫助你的朋友擔受他的疾病和憂慮。我的鋼琴演奏也大有進步，我也希望這旅行能使你愉快。然後，你永久留在我身旁。

——你所有的信我全收到；雖然我覆信極少，你始終在我眼前；我的心也以同樣的溫情為你跳動著。

——關於我聽覺的事，請嚴守祕密，對誰都勿提。

——多多來信。即使幾行也能使我安慰和得益。——我沒有把你的四重奏[4]寄給你，因為從希望不久就有信來，我最親愛的朋友。——

我知道正式寫作四重奏之後，已把它大為修改：將來你自己會看到的。

——如今，別了，親愛的好人！倘我能替你做些使你愉快的事，不用說你當告訴忠

實的貝多芬，他是真誠地愛你的。

貝多芬致弗蘭茨・格哈得・韋格勒書

維也納，一八〇一年六月二十九日

我的親愛的好韋格勒，多謝你的關注！

我真是不該受，而且我的行為也不配受你的關注；然而你竟如此好心，即是我不可原恕的靜默也不能使你沮喪；你永遠是忠實的，慈悲的，正直的朋友。

—— 說我能忘記你，忘記你們，忘記我如是疼愛如是珍視的你們，不，這是不可信的！

有時我熱烈地想念你們，想在你們旁邊消磨若干時日。—— 我的故鄉，我出生的美麗的地方，至今清清楚楚地在我眼前，和我離開你們時一樣。當我能重見你們，向我們的父親萊茵致敬時，將是我一生最幸福的歲月的一部分。

—— 何時能實現，我還不能確言。

——至少我可告訴你們，那時你將發覺我更長大……不說在藝術方面，你們將發覺我更善良更完滿；如果我們的國家尚未有何進步，我的藝術應當用以改善可憐的人們的命運……

你要知道一些我的近況，那麼，還不壞。

從去年起，李希諾夫斯基（雖然我對你說了你還覺得難於相信）一直是我最熱烈的朋友——我們中間頗有些小小的誤會，但更加強了我們的友誼——他給我每年六百弗洛令的津貼，直到將來我找到一個相當的美事時為止。

我的樂曲替我掙了不少錢，竟可說人家預定的作品使我有應接不暇之勢。每件作品有六七個出版商爭著要。人家不再跟我還價了；我定了一個價目，人家便照付。你瞧這多美妙。

譬如我看見一個朋友陷入窘境，倘我的錢袋不夠幫助他：我只消坐在書桌前面；頃刻之間便解決了他的困難。——我也比從前更省儉了……

不幸，嫉妒的惡魔，我的羸弱的身體，竟來和我作難。三年以來，我的聽覺逐漸衰退。

這大概受我肚子不舒服的影響，那是你知道我以前已經有過，而現在更加惡劣的；

因為我不斷地泄瀉，接著又是極度的衰弱。

法朗克[5]想用補藥來滋補我，用薄荷油來醫治我的耳朵。可是一無用處；聽覺愈來愈壞，肚子也依然如故。這種情形一直到去年秋天，那時我常常陷於絕望。

一個其蠢似驢的醫生勸我洗冷水浴；另一個比較聰明的醫生，勸我到多瑙河畔去洗溫水浴：這倒大為見效。

肚子好多了，但我的耳朵始終如此，或竟更惡化。

去年冬天，我的身體簡直糟透：我患著劇烈的腹痛，完全是復病的樣子。這樣一直到上個月，我去請教韋林[6]；因為我想我的病是該請外科醫生診治的，而且我一直相信他。

他差不多完全止住我的泄瀉，又勸我洗溫水浴，水裡放一些健身的藥酒；他不給我任何藥物，直到四天前才給我一些治胃病藥丸，和治耳朵的一種茶。我覺得好了一些，身體也強壯了些；只有耳朵轟轟作響，日夜不息。

兩年來我躲避一切交際，我不能對人說：「我是聾子。」

倘我幹著別種職業，也許還可以；但在我的行當裡，這是可怕的遭遇。敵人們將怎麼說呢，而且他們的數目又是相當可觀！

使你對我這古怪的耳聾有個概念起計，我告訴你，在戲院內我得坐在貼近樂隊的地

方才能懂得演員的說話。我聽不見樂器和歌唱的高音，假如座位稍遠的話。

在談話裡，有些二人從未覺察我的病，真是奇怪。人家柔和地談話時，我勉強聽到一些；是的，我聽到聲音，卻聽不出字句；但當人家高聲叫喊時，我簡直痛苦難忍了。結果如何，只有老天知道。

韋林說一定會好轉，即使不能完全復原。——我時常詛咒我的生命和我的造物主。普盧塔克教我學習隱忍，我卻要和我的命運挑戰，只要可能；但有些時候我竟是上帝最可憐的造物。——我求你勿把我的病告訴任何人，連對洛亨都不要說；我是把這件事情當作祕密般交托給你的。

你能寫信給韋林討論這個問題，我很高興。倘我的現狀要持續下去，我將在明春到你身邊來；你可在什麼美麗的地方替我租一所鄉下屋子，我願重做六個月的鄉下人。也許這對我有些好處。隱忍！多傷心的棲留所！然而這是我唯一的出路！——原諒我在你所有的煩惱中再來加上一重友誼的煩惱。

5 編按：Frank。

6 編按：Gerhard von Vering（1755-1823）。

斯特凡‧布羅伊寧此刻在這裡，我們幾乎天天在一起。

回念當年的情緒，使我非常安慰！他已長成為一個善良而出色的青年，頗有些智識，（且像我們一樣）心地很純正。……

我也想寫信給洛亨。

即使我毫無音信，我也沒有忘掉你們之中任何一個，親愛的好人們；但是寫信，你知道，素來非我所長；我最好的朋友都成年累月的接不到我一封信。

我只在音符中過生活；一件作品才完工，另一件又已開始。

照我現在的工作方式，我往往同時寫著三四件東西。——時時來信吧；我將尋出一些時間來回答你。

替我問候大家……

別了，我的忠實的，好韋格勒。相信你的貝多芬的情愛與友誼。

致韋格勒書

維也納，一八〇一年十一月十六日

我的好韋格勒！謝謝你對我表示的新的關切，尤其因為我的不該承受。——你要知道我身體怎樣，需要什麼。雖然談論這個問題於我是那麼不快，但我極樂意告訴你。

韋林幾個月來老把發泡藥塗在我的兩臂上……這種治療使我極端不快；痛苦是不必說，我還要一兩天不能運用手臂——得承認耳朵裡的轟轟聲比從前輕減了些，尤其是左耳，那最先發病的一隻；但我的聽覺，迄今為止絲毫沒有改善；我不敢決定它是否變得更壞。

——肚子好多了；特別當我洗了幾天溫水浴後，可有八天或十天的舒服。每隔多少時候，我服用一些強胃的藥；我也遵從你的勸告，把草藥敷在腹上。

——韋林不願我提到淋雨浴。此外我也不大樂意他。他對於這樣的一種病實在太不

當心太不周到了，倘我不到他那邊去——而這於我又是多費事——就從來看不見他。——你想施密特如何？我不是樂於換醫生；但似乎韋林太講究手術，不肯從書本上去補充他的學識。——在這一點上施密特顯得完全兩樣，也許也不像他那麼大意。——人家說直流電有神效；你以為怎樣？有一個醫生告訴我，他看見一個聾而且啞的孩子恢復聽覺，一個聾了七年的人也醫好。——我正聽說施密特在這方面有過經驗。

我的生活重又愉快了，和人們來往也較多了些。——你簡直難於相信我兩年來過的是何等孤獨與悲哀的生活。我的殘疾到處擋著我，好似一個幽靈，而我逃避著人群。

旁人一定以為我是憎惡人類，其實我並不如此！——如今的變化，是一個親愛的、可人的姑娘促成的；她愛我，我也愛她；這是兩年來我重又遇到的幸福的日子；也是第一次我覺得婚姻可能給人幸福。

不幸，她和我境況不同；——而現在，老實說我還不能結婚：還得勇敢地掙扎一下才行。

要不是為了我的聽覺，我早已走遍半個世界；而這是我應當做的。——琢磨我的藝術，在人前表現：對我再沒更大的愉快了。——勿以為我在你們家裡會快樂。

誰還能使我快樂呢？連你們的殷勤，於我都將是一種重負：我將隨時在你們臉上看到同情的表示，使我更苦惱。

——我故園的美麗的鄉土，什麼東西在那裡吸引我呢？不過是環境較好一些的希望罷了；而這個希望，倘沒有這病，早已實現的了！

噢！要是我能擺脫這病魔，我願擁抱世界！

我的青春，是的，我覺得它不過才開始；我不是一向病著嗎？近來我的體力和智力突飛猛進。我窺見我不能加以肯定的目標，我每天都更迫近它一些。唯有在這種思想裡，你的貝多芬方能存活。

一些休息都沒有！——除了睡眠以外，我不知還有什麼休息；而可憐我對睡眠不得不花費比從前更多的時間。

但願我能在疾病中解放出一半，那時候，我將以一個更能自主、更成熟的人的姿態，來到你們面前，加強我們永久的友誼。

我應當盡可能地在此世得到幸福——決不要苦惱。

——不，這是我不能忍受的！我要扼住命運的咽喉。它決不能使我完全屈服。

——噢！能把生命活上千百次真是多美！——我非生來過恬靜的日子的。

……替我向洛亨致千萬的情意……——你的確有些愛我的，不是嗎？相信我的情愛和友誼。

你的　貝多芬

韋格勒與埃萊奧諾雷‧馮‧布羅伊寧致貝多芬書

科布倫茨，一八二五年十二月二十八日[7]

親愛的老友路德維希：

在我送里斯[8]的十個兒子之一上維也納的時候，不由不想起你。

從我離開維也納二十八年以來，如果你不曾每隔兩月接到一封長信，那麼你該責備在我給你最後兩信以後的你的緘默。這是不可以的，尤其是現在；因為我們這班老年人多樂意在過去中討生活，我們最大的愉快莫過於青年時代的回憶。

7 作者認為在此插入以下兩封書信並非沒有意義，因為它們表現出這些卓越的人物，貝多芬最忠實的朋友。而且從朋友身上更可以認識貝多芬的面目。

8 譯按：里斯（Ferdinand Ries, 1784-1838）為德國鋼琴家兼作曲家。

至少對於我，由於你的母親（上帝祝福她！）之力而獲致的對你的認識和親密的友誼，是我一生光明的一點，為我樂於回顧的……我遠遠裡矚視你時，彷彿矚視一個英雄似的，我可以自豪地說：「我對他的發展並非全無影響：他曾對我吐露他的願意和幻夢」；後來當他常常被人誤解時，我才明白他的志趣所在。」

感謝上帝使我能和我的妻子談起你，現在再和我的孩子們談起你！對於你，我岳母的家比你自己的家還要親切，尤其從你高貴的母親死後。再和我們說一遍呀：「是的，在歡樂中，在悲哀中，我都想念你們。」

一個人即使像你這樣升得高，一生也只有一次幸福：就是年輕的時光。波恩、克羅伊茨貝格[9]、戈德斯貝格[10]、佩比尼哀[11]等等，應該是你的思念歡欣地眷戀的地方。

現在我要對你講起我和我們，好讓你寫覆信時有一個例子。一七九六年從維也納回來之後，我的境況不大順利；好幾年中我只靠了行醫糊口；而在此可憐的地方，直要經過多少年月我才差堪溫飽。以後我當了教授，有了薪給，一八〇二年結了婚。一年以後我生了一個女兒，至今健在，教育也受完全了。

她除了判斷正直以外，秉受著她父親清明的氣質，她把貝多芬的奏鳴曲彈奏得非常動人。在這方面她不值得什麼稱譽，那完全是靠天賦。

一八〇七年，我有了一個兒子，現在柏林學醫。四年之內，我將送他到維也納來⋯⋯

你肯照顧他麼？

⋯⋯今年八月裡我過了六十歲的生辰，來了六十位左右的朋友和相識，其中有城裡第一流的人物。

從一八〇七年起，我住在這裡，如今我有一座美麗的屋子和一個很好的職位。上司對我表示滿意，國王頒賜勳章和封綬。

洛亨和我，身體都還不差。——好了，我已把我們的情形完全告訴了你，輪到你了！⋯⋯

你永遠不願把你的目光從聖艾蒂安教堂[12]上移向別處嗎？旅行不使你覺得愉快嗎？

9 編按：Kreuzberg。
10 編按：Godesberg。
11 編按：Pépinière。
12 譯按：係維也納名教堂之一。〔編按：即聖史蒂芬大教堂，Saint-Étienne〕

你不願再見萊茵了嗎？——洛亨和我，向你表示無限懇切之意。

你的老友　韋格勒

親愛的貝多芬，多少年來親愛的人！要韋格勒重新寫信給您是我的願望。

——如今這願望實現以後，我認為應當添加幾句——不但為特別使您回憶我，而且為加重我們的請求，問你是否毫無意思再見萊茵和您的出生地——並且給韋格勒和我最大的快樂。

我們的朗亨[13]感謝您給了她多少幸福的時間；——她多高興聽我們談起您；——她詳細知道我們青春時代在波恩的小故事——爭吵與和好……她將多少樂意看見您！——不幸這妮子毫無音樂天才；但她曾用過不少功夫，那麼勤奮那麼有恆，居然能彈奏您的奏鳴曲和變奏曲等等了；又因音樂對於韋始終是最大的安慰，所以她給他消磨了不少愉快的光陰。

科布倫茨，一八二五年十二月二十九日

13 譯按：係她的女兒。

尤利烏斯頗有音樂才具，但目前還不知用功——六個月以來，他很快樂地學習著大提琴；——既然柏林有的是好教授，我相信他能有進步。

——兩個孩子都很高大，像父親；——韋至今保持著的——感謝上帝！——和順與快活的心情，孩子們也有。

韋最愛彈您的變奏曲裡的主題；老人們自有他們的嗜好，但他也奏新曲，而往往用著難以置信的耐性。——您的歌，尤其為他愛好；韋從沒有進他的房間而不坐上鋼琴的。

——因此，親愛的貝多芬，您可看到，我們對您的思念是多麼鮮明多麼持久。——但望您告訴我們，說這對您多少有些價值，說我們不曾被您完全忘懷。——要不是我們最熱望的意願往往難於實現的話，我們早已到維也納我的哥哥家裡來探望您了；——但這旅行是不能希望的了，因為我們的兒子現在柏林。

——韋已把我們的情況告訴了您：——我們是不該抱怨的了。——對於我們，連最艱難的時代也比對多數其餘的人好得多。——最大的幸福是我們身體健康，有著很好而純良的兒女。

——是的，他們還不曾使我們有何難堪，他們是快樂的、善良的孩子。——朗亨只

貝多芬傳 ＿ 112

有一樁大的悲傷，即當我們可憐的布爾沙伊德死去的時候——那是我們大家不會忘記的。

別了，親愛的貝多芬，請您用慈悲的心情想念我們吧。

埃萊奧諾雷‧韋格勒

貝多芬致韋格勒書
14

維也納，一八二六年十二月七日

親愛的老朋友！

你和你洛亨的信給了我多少歡樂，我簡直無法形容。

當然我應該立刻回覆的；但我生性疏懶，尤其在寫信方面，因為我想最好的朋友不必我寫信也能認識我。

我在腦海裡常常答覆你們；但當我要寫下來時，往往我把筆丟得老遠，因為我不能寫出我的感覺。

我記得你一向對我表示的情愛，譬如你教人粉刷我的房間，使我意外地歡喜了一場。我也不忘布羅伊寧一家。

彼此分離是事理之常：各有各的前程要趲奔；就只永遠不能動搖的為善的原則，把

我們永遠牢固地連在一起。不幸今天我不能稱心如意地給你寫信，因為我躺在床上……

你的洛亭的倩影，一直在我的心頭，我這樣說是要你知道，我年輕時代一切美好和

心愛的成分於我永遠是寶貴的。

……我的箴言始終是：無日不動筆；如果我有時讓藝術之神瞌睡，也只為要使它醒

後更興奮。我還希望再留幾件大作品在世界上；然後和老小孩一般，我將在一些好人中

間結束我塵世的途程。 15

……在我獲得的榮譽裡面——因為知道你聽了會高興，所以告訴你——有已故的法

王贈我的勳章，鐫著「王贈與貝多芬先生」；此外還附有一封非常客氣的信，署名的是

「王家侍從長，夏特勒大公」。

親愛的朋友，今天就以這幾行為滿足吧。

過去的回憶充滿我的心頭，寄此信的時候，我禁不住涕淚交流。這不過是一個引

14 貝多芬答覆韋格勒夫婦的信，已在十個月之後，可見當時的朋友，即使那樣的相愛，他們的情愛也不像我們今日這樣的急切。

15 貝多芬毫未想到那時他所寫的，作品第一三〇號的四重奏的改作的終局部分，已是他最後的作品。那時他在兄弟家裡，在多瑙河畔小鎮上。

子；不久你可接到另一封信；而你來信愈多，就愈使我快活。這是無須疑惑的，當我們的交誼已到了這個田地的時候。

別了。請你溫柔地為我擁抱你親愛的洛亨和孩子們。想念我啊。但願上帝與你們同在！

永遠尊敬你的，忠實的，真正的朋友。

貝多芬

致韋格勒書

維也納，一八二七年二月十七日

我的正直的老友！

我很高興地從布羅伊寧那裡接到你的第二封信。

我身體太弱，不能作覆；但你可想到，你對我所說的一切都是我歡迎而渴望的。

至於我的復原，如果我可這樣說的話，還很遲緩；雖然醫生們沒有說，我猜到還須施行第四次手術。我耐著性子，想道：一切災難都帶來幾分善⋯⋯今天我還有多少話想對你說！但我太弱了⋯除了在心裡擁抱你和你的洛亨以外，什麼都無能為力。

你的忠實的老朋友對你和你一家表示真正的友誼和眷戀。

貝多芬

貝多芬致莫舍勒斯書

16

維也納，一八二七年三月十四日

我的親愛的莫舍勒斯：

……二月十七日，我受了第四次手術；現又發現確切的徵象，需要不久等待第五次手術。

長此以往，這一切如何結束呢？我將臨到些什麼？——我的一份命運真是艱苦已極。但我聽任命運安排，只求上帝，以祂神明的意志讓我在生前受著死的磨難的期間，不再受生活的窘迫。這可使我有勇氣順從著至高的神的意志去擔受我的命運，不論它如何艱苦，如何可怕。

……您的朋友

16 貝多芬此時快要不名一文了，他寫信給倫敦的音樂協會和當時在英國的莫舍勒斯，要求他們替他舉辦一個音樂會籌一筆款子。倫敦的音樂協會慷慨地立即寄給他一百鎊做為預支。貝多芬衷心感動。據一個朋友說：「他收到這封信的時候，合著雙手，因快樂與感激而嚎啕大哭起來，在場的人都為之心碎。」感動之下，舊創又迸發了，但他還要念出信稿，教人寫信去感謝「豪俠的英國人分擔他悲慘的命運」；他答應他們製作一支大曲：《第十交響曲》，一支前奏曲，還有聽他們指定就是。他說：「我將心中懷著從未有過的熱愛替他們寫作那些樂曲。」這封覆信是三月十八日寫的。同月二十六日他就死了。

思想録

Pensées de Beethoven

關於音樂

沒有一條規律不可為獲致「更美」的效果起計而破壞。

音樂當使人類的精神爆出火花。

音樂是比一切智慧一切哲學更高的啟示……誰能參透我音樂的意義，便能超脫尋常人無以振拔的苦難。

最美的事，莫過於接近神明而把它的光芒散播於人間。

（一八一〇年，致貝蒂娜）

為何我寫作？——我心中所蘊蓄的必得流露出來，所以我才寫作。

你相信嗎：當神明和我說話時，我是想著一架神聖的提琴，而寫下它所告訴我的一切？

照我作曲的習慣，即在製作器樂的時候，我眼前也擺好著全部的輪廓。

（致舒潘齊希[1]）

不用鋼琴而作曲是必須的……慢慢地可以養成一種機能，把我們所願望的、所感覺的，清清楚楚映現出來，這對於高貴的靈魂是必不可少的。

（致特賴奇克[2]）

描寫是屬於繪畫的。在這一方面，詩歌和音樂比較之下，也可說是幸運的了：它的

（致奧太子魯道夫）

1　編按：Ignaz Schuppanzigh（1776-1830），奧地利小提琴家，貝多芬的老師和朋友。
2　編按：Georg Friedrich Treitschke（1776-1842），維也納劇院指揮與院長。

領域不像我的那樣受限制；但另一方面，我的領土在旁的境界內擴張得更遠；人家不能輕易達到我的王國。

（致威廉·格哈得[3]）

自由與進步是藝術的目標，如在整個人生中一樣。即使我們現代人不及我們祖先堅定，至少有許多事情已因文明的精煉而大為擴張。

（致奧太子魯道夫）

我的作品一經完成，就沒有再加修改的習慣。因為我深信部分的變換足以改易作品的性格。

（致湯姆森[4]）

除了「榮耀歸主」和類乎此的部分以外，純粹的宗教音樂只能用聲樂來表現。所以我最愛帕萊斯特里納[5]；但沒有他的精神和他的宗教觀念而去模仿他，是荒謬的。

（致大風琴手弗羅伊登貝格[6]）

當你的學生在琴上指法適當，節拍準確，彈奏音符也相當合拍時，你只須留心風格，勿在小錯失上去阻斷他，而只等一曲終了時告訴他。——這個方法可以養成「音樂家」，而這是音樂藝術的第一個目的[7]。......至於表現技巧的篇章，可使他輪流運用全部手指......當然，手指用得較少時可以獲得人家所謂「圓轉如珠」的效果；但有時我們更愛別的寶物。

（致鋼琴家車爾尼）

在古代大師裡，唯有德國人韓德爾和賽巴斯蒂安·巴赫真有天才。

（一八一九年，致奧太子魯道夫）

3 編按：Wilhelm Gerhard（1780-1858），作曲家。
4 編按：George Thomson（1757-1852），音樂家。
5 編按：Giovanni Pierluigi da Palestrina（約1525-1594），義大利文藝復興後期作曲家。
6 編按：Karl Gottlieb Freudenberg（1797-1869）。
7 一八〇九年特雷蒙男爵曾言：「貝多芬的鋼琴技術並不準確，指法往往錯誤；音的性質也被忽視。但誰會想到他是一個演奏家呢？人家完全沉浸在他的思想裡，至於表現思想的他的手法，沒有人加以注意。」

我整個的心為著賽巴斯蒂安·巴赫的偉大而崇高的藝術跳動，他是和聲之王。

（一八○一年，致霍夫邁斯特[8]）

我素來是最崇拜莫札特的人，直到我生命的最後一刻，我還是崇拜他的。

（一八二六年，致神父斯塔德勒[9]）

我敬重您的作品，甚於一切旁的戲劇作品。每次我聽到您的一件新作時，我總是非常高興，比對我自己的更感興趣；總之，我敬重您，愛您……您將永遠是我在當代的人中最敬重的一個。如果您肯給我幾行，您將給我極大的快樂和安慰。藝術結合人類，尤其是真正的藝術家們；也許您肯把我歸入這個行列之內。[10]

（一八二三年，致凱魯比尼）

關於批評

在藝術家的立場上，我從沒對別人涉及我的文字加以注意。

（一八二五年，致肖特）

我和伏爾泰一樣的想：「幾個蒼蠅咬幾口，決不能羈留一匹英勇的奔馬。」

（一八二六年，致克萊因）

8 編按：Friedrich Hofmeister，古典音樂出版商，一八〇七年在萊比錫創立了 Friedrich Hofmeister Musikverlag。

9 編按：Abbé Stadler（Maximilian Johann Karl Dominik Stadler, 1748-1833），奧地利作曲家、音樂學家。

10 這封信，我們以前提過，凱魯比尼置之不理。

至於那些蠢貨，只有讓他們去說。他們的嚼舌決不能使任何人不朽，也決不能使阿波羅指定的人喪失其不朽。

（一八〇一年，致霍夫邁斯特）

參考書目*

Bibliographie

* 譯按：羅曼・羅蘭原列書目甚長，包括德、英、義、奧各國作家研究貝多芬之著作，似非目前國內讀書界需要。茲特錄其最重要者數種。出版年代較近者，為譯者另行列入，不在原書目之內。

一、關於貝多芬的生活的

Moscheles: *The Life of Beethoven,* 2 vol.1841—London Alexandre Wheelock Thayer:

Ludwig van Beethovens Leben, 5 vol.1866—1917

　　此書原係英國作家所著，始於一八六六年，一八九七年作家去世，原作中輟，止於貝多芬一八一六年的階段。後由德人 Hermann Deiters 譯成德文，並續著；一九〇七年D氏去世，書又中輟。M. H. Riemann 於一九一七年續成，全書五大冊，為研究貝多芬最完備詳盡之作。

Jean Chantavoine: *Beethoven,* 1 vol.1907—Paris

J.G.Prod' homme: *La Jeunesse de Beethoven,* 1 vol.1921—Paris

　　此書為研究一八〇〇年以前的貝多芬之生活與藝術的重要作品。

二、關於貝多芬的作品的

《貝多芬全集》，德國萊比錫「Breikopf und Haertel」出版，共三十八冊。

George Grove: *Beethoven and His Nine Symphonies*, 1896—London

J.G.Prod' homme: *Les Symphonies de Beethoven*, 1906—Paris

Vincent d' Indy: *Beethoven*, 1911—Paris

Theodor Frimmel: *Beethoven—Handbuch* 2 vol.1926

此書為百科全書式的貝多芬史料專書，內容完備。

Romain Rolland: *Beethoven—Les Grandes Epoques Créatrices*, 1928—Paris

R.Schumann: *Ecrits sur la Musique et les Musiciens*, lère série（H.de Curzon 法譯本—

1894）

R. Wagner: *Beethoven:* 1870—Leipzig

附錄 貝多芬的作品及其精神

一、貝多芬與力

十八世紀是一個兵連禍結的時代，也是歌舞昇平的時代，是古典主義沒落的時代，也是新生運動萌芽的時代——新陳代謝的作用在歷史上從未停止；最混亂最穢濁的地方就有鮮豔的花朵在探出頭來。法蘭西大革命，展開了人類史上最驚心動魄的一頁：十九世紀！多悲壯，多燦爛！彷彿所有的天才都降生在一時期……從拿破崙到俾斯麥，從康德到尼采，從歌德到左拉，從達維德[1]到塞尚，從貝多芬到俄國五大家；北歐多了一個德意志；南歐多了一個義大利，民主和專制的搏鬥方終，社會主義的殉難生活已經開始……人類幾曾在一百年中走過這麼長的路！而在此波瀾壯闊、峰巒重疊的旅程的起點，照耀著一顆巨星：貝多芬。在音響的世界中，他預言了一個民族的復興——德意志聯邦——他象徵著一世紀中人類活動的基調——力！

一個古老的社會崩潰了，一個新的社會在醞釀中。在青黃不接的過程內，第一先得解放個人[2]。反抗一切約束，爭取一切自由的個人主義，是未來世界的先驅。各有各的

時代。第一是：我！然後是：社會。

要肯定這個「我」，在帝王與貴族之前解放個人，使他們承認個個人都是帝王貴族，或個個帝王貴族都是平民，就須先肯定「力」，把它栽培，提出，具體表現，使人不得不接受。每個自由的「我」要指揮。倘他不能在行動上，至少能在藝術上指揮。倘他不能征服王國像拿破崙，至少他要征服心靈、感覺和情操，像貝多芬。是的，貝多芬與力，這是一個天生就的題目。我們不在這個題目上作一番探討，就難能了解他的作品及其久遠的影響。

從羅曼·羅蘭所作的傳記裡，我們已熟知他運動家般的體格。平時的生活除了過度艱苦以外，沒有旁的過度足以摧毀他的健康。健康是他最珍視的財富，因為它是一切「力」的資源。當時見過他的人說「他是力的化身」[2]，當然這是含有肉體與精神雙重的意義的。他的幾件無關緊要的性的冒險[3]，既未減損他對於愛情的崇高的理想，也未減

1 編按：Jacques-Louis David（1748-1825），法國畫家。
2 這是文藝復興發軔而未完成的基業。
3 這一點，我們毋須為他隱諱。傳記裡說他終身童貞的話是靠不住的，羅曼·羅蘭自己就修正過。貝多芬一八一六年的日記內就有過性關係的記載。

損他對於肉慾的控制力。他說：「要是我犧牲了我的生命力，還有什麼可以留給高貴與優越？」

力，是的，體格的力，道德的力，是那般與尋常人不同的人的道德，也便是我的道德。」[4]這種論調分明已是「超人」的口吻。而且在他三十歲前後，過於充溢的力未免有不公平的濫用。不必說他暴烈的性格對身分高貴的人要不時爆發，即對他平輩或下級的人也有枉用的時候。

他胸中滿是輕蔑：輕蔑弱者，輕蔑愚昧的人，輕蔑大眾[5]，甚至輕蔑他所愛好而崇拜他的人[6]。在他青年時代幫他不少忙的李希諾夫斯基公主的母親，曾有一次因為求他彈琴而下跪，他非但拒絕，甚至在沙發上立也不立起來。後來他和李希諾夫斯基親王反目，臨走時留下的條子是這樣寫的：「親王，您之為您，是靠了偶然的出身；我之為我，是靠了我自己。親王們現在有的是，將來也有的是。至於貝多芬，卻只有一個。」

這種驕傲的反抗，不獨用來對另一階級和同一階級的人，且也用來對音樂上的規律⋯⋯

——「照規則是不許把這些和絃連用在一塊的⋯⋯」人家和他說。

——「可是我允許。」他回答。

然而讀者切勿誤會，切勿把常人的狂妄和天才的自信混為一談，也切勿把力的過剩

的表現和無理的傲慢視同一律。以上所述，不過是貝多芬內心蘊蓄的精力，因過於豐滿之故而在行動上流露出來的一方面；而這一方面——讓我們說老實話——也並非最好的一方面。缺陷與過失，在偉人身上也仍然是缺陷與過失。而且貝多芬對世俗對旁人儘管傲岸不遜，對自己卻竭盡謙卑。當他對車爾尼談著自己的缺點和教育的不夠時，歎道：「可是我並非沒有音樂的才具！」二十歲時擯棄的大師，他四十歲上把一個一個的作品重新披讀。晚年他更說：「我才開始學得一些東西……」[7]

青年時，朋友們向他提起他的聲名，他回答說：「無聊！我從未想到聲名和榮譽而寫作。我心坎裡的東西要出來，所以我才寫作！」

可是他精神的力，還得我們進一步去探索。

大家說貝多芬是最後一個古典主義者，又是最先一個浪漫主義者。浪漫主義者，不

4　一八○○年語。
5　然而他又是熱愛人類的人！
6　他致阿門達牧師信內，有兩句說話便是誣衊一個對他永遠忠誠的朋友的。參看九十三頁「書信集」。
7　這是車爾尼的記載。——這一段希望讀者，尤其是音樂青年，做為座右銘。

錯，在表現為先，形式其次上面，在不避劇烈的情緒流露上面，在極度的個人主義上面，他是的。但浪漫主義的感傷氣氛與他完全無緣，他生平最厭惡女性的男子。和他性格最不相容的是沒有邏輯和過分誇張的幻想。他是音樂家中最男性的。羅曼·羅蘭甚至不大受得了女子彈奏貝多芬的作品，除了極少的例外。

他的鋼琴即興，素來被認為具有神奇的魔力。當時極優秀的鋼琴家里斯和車爾尼輩都說：「除了思想的特異與優美之外，表情中間另有一種異乎尋常的成分。」他賽似狂風暴雨中的魔術師，會從「深淵裡」把精靈呼召到「高峰上」。聽眾嚎啕大哭，他的朋友雷夏爾特流了不少熱淚，沒有一雙眼睛不淫……當他彈完以後看見這些淚人兒時，他聳聳肩，放聲大笑道：「啊，瘋子！你們真不是藝術家。藝術家是火，他是不哭的。」[8]

又有一次，他送一個朋友遠行時，說：「別動感情。在一切事情上，堅毅和勇敢才是男兒本色。」這種控制感情的力，是大家很少認識的！「人家想把他這株橡樹當作蕭颯的白楊，不知蕭颯的白楊是聽眾。他是力能控制感情的。」[9]

音樂家，光是做一個音樂家，就需要有對一個意念集中注意的力，需要西方人特有的那種控制與行動的鐵腕：因為音樂是動的構造，所有的部分都得同時抓握。他的心靈必須在靜止（immobilité）中作疾如閃電的動作。清明的目光，緊張的意志，全部的精

神都該超臨在整個夢境之上。那麼，在這一點上，把思想抓握得如是緊密，如是恆久，強的力。

如是超人式的，恐怕沒有一個音樂家可和貝多芬相比。因為沒有一個音樂家有他那樣堅強的力。

他一朝握住一個意念時，不到把它占有決不放手。他自稱那是「對魔鬼的追逐」。

——這種控制思想，左右精神的力，我們還可從一個較為浮表的方面獲得引證。早年和他在維也納同住過的賽弗里德曾說：「當他聽人家一支樂曲時，要在他臉上去猜測贊成或反對是不可能的；他永遠是冷冷的，一無動靜。精神活動是內在的，而且是無時或息的；但軀殼只像一塊沒有靈魂的大理石。」

要是在此靈魂的探險上更往前去，我們還可發現更深邃更神化的面目。如羅曼·羅蘭所說的：提起貝多芬，不能不提起上帝[10]。貝多芬的力不但要控制肉欲，控制感情，控制思想，控制作品，且竟與運命挑戰，與上帝搏鬥。「他可把神明視為平等，視為他

8 以上都見車爾尼記載。

9 羅曼·羅蘭語。

10 注意：此處所謂上帝係指十八世紀泛神論中的上帝。

生命中的伴侶，被他虐待的；視為磨難他的暴君，被他詛咒的；再不然把它認為他的自我之一部，或是一個冷酷的朋友，一個嚴屬的父親……而且不論什麼，只要敢和貝多芬對面，他就永不和它分離。一切都會消逝，他卻永遠在它面前。貝多芬向它哀訴，向它怨艾，向它威逼，向它追問。內心的獨白永遠是兩個聲音的。

從他初期的作品起[11]，我們就聽見這些兩重靈魂的對白，時而協和，時而爭執，時而扭鬥，時而擁抱……但其中之一總是主子的聲音，決不會令你誤會。」[12]倘沒有這等持久不屈的「追逐魔鬼」，揪住上帝的毅力，對音樂家是整個世界的死滅。整個的世界死寫《英雄交響曲》和《命運交響曲》？哪還能戰勝一切疾病中最致命的——耳聾？

耳聾，對平常人是一部分世界的死滅，對音樂家是整個世界的死滅。整個的世界死滅了但貝多芬不曾死！並且他還重造那已經死滅的世界，重造音響的王國，不但為他自己，而且為著人類，為著「可憐的人類」！這樣一種超生和創造的力，只有自然界裡那種無名的、原始的力可以相比。在死亡包裹著一切的大沙漠中間，唯有自然的力才能給你一片水草！

一八〇〇年，十九世紀第一頁。那時的藝術界，正如行動界一樣，是屬於強者而非屬於微妙的機智的。誰敢保存他本來面目，誰敢威嚴地主張和命令，社會就跟著他走。

個人的強項，直有吞噬一切之勢；並且有甚於此的是：個人還需要把自己溶化在大眾裡，溶化在宇宙裡。所以羅曼‧羅蘭把貝多芬和上帝的關係寫得如是壯烈，決不是故弄玄妙的文章，而是窺透了個人主義的深邃的意識。

藝術家站在「無意識界」的最高峰上，他說出自己的胸懷，結果是唱出了大眾的情緒。貝多芬不曾下功夫去認識的時代意識，時代意識就在他自己的思想裡。拿破崙把自由、平等、博愛當作幌子踏遍了歐洲，實在還是替整個時代的「無意識界」做了代言人。感覺早已普遍散布在人們心坎間，雖有傳統、盲目的偶像崇拜，竭力高壓也是徒然，藝術家遲早會來揭幕！《英雄交響曲》！即在一八○○年以前，少年貝多芬的作品，對於當時的青年音樂界，也已不下於《少年維特之煩惱》那樣的誘人[13]。然而《第三交響曲》是第一聲洪亮的信號。力解放了個人，個人解放了大眾——自然，這途程還長得很，有待於我們，或以後幾代的努力；但力的化身已經出現過，悲壯的例子寫定在

11 作品第九號之三的三重奏的 Allegro，作品第十八號之四的四重奏的第一章，及《悲愴奏鳴曲》等。

12 以上引羅曼‧羅蘭語。

13 莫舍勒斯說他少年在音樂院裡私下間同學借抄貝多芬的《悲愴奏鳴曲》，因為教師是絕對禁止「這種狂妄的作品」的。

歷史上，目前的問題不是否定或爭辯，而是如何繼續與完成……

當然，我不否認力是巨大無比的，巨大到可怕的東西。普羅米修斯的神話存在了已有二十餘世紀。使大地上五穀豐登、果實累累的，是力；移山倒海，甚至使星球擊撞的，也是力！在人間如在自然界一樣，力足以推動生命，也能促進死亡。兩個極端擺在前面：一端是和平、幸福、進步、文明、美；一端是殘殺、戰爭、混亂、野蠻、醜惡。

具有「力」的人宛如執握著一個轉折乾坤的鐘擺，在這兩極之間擺動。往哪兒去？……

瞧瞧先賢的足跡吧。

貝多芬的力所推動的是什麼？鍛煉這股力的洪爐又是什麼？──受苦，奮鬥，為善。沒有一個藝術家對道德的修積，像他那樣的兢兢業業；也沒有一個音樂家的生涯，像貝多芬這樣的酷似一個聖徒的行述。天賦給他的獷野的力，他早替它定下了方向。它是應當奉獻於同情、憐憫、自由的；它是應當教人隱忍、捨棄、歡樂的。對苦難，命運，應當用「力」去反抗和征服；對人類，應當用「力」去鼓勵，去熱烈地愛。──所以《彌撒曲》裡的泛神氣息，代卑微的人類呼籲，為受難者歌唱……《第九交響曲》裡的歡樂頌歌，又從痛苦與鬥爭中解放了人，擴大了人。解放與擴大的結果，人與神明迫近，與神明合一。

那時候，力就是神，力就是力，無所謂善惡，無所謂衝突，力的兩極性消滅了。人已超臨了世界，跳出了萬劫，生命已經告終，同時已經不朽！這才是歡樂，才是貝多芬式的歡樂！

二、貝多芬的音樂建樹

現在，我們不妨從高遠的世界中下來，看看這位大師在音樂藝術內的實際成就。

在這件工作內，最先仍須從回顧以往開始。一切的進步只能從比較上看出。十八世紀是講究說話的時代，在無論何種藝術裡，這是一致的色彩。上一代的古典精神至此變成纖巧與雕琢的形式主義，內容由微妙而流於空虛，由富麗而陷於貧弱。不論你表現什麼，第一要「說得好」，要巧妙，雅致。藝術品的要件是明白、對稱、和諧、中庸；最忌狂熱、真誠、固執，那是「趣味惡劣」的表現。

海頓的宗教音樂也不容許有何種神祕的氣氛，它是空洞的，世俗氣極濃的作品。因為時尚所需求的彌撒曲，實際只是一個變相的音樂會；由歌劇曲調與悅耳的技巧表現混合起來的東西，才能引起聽眾的趣味。流行的觀念把人生看作肥皂泡，只顧享受和鑑賞它的五光十色，而不願參透生與死的神祕。所以海頓的旋律是天真地、結實地構成的，所有的樂句都很美妙和諧；它特別魅惑你的耳朵，滿足你的智的要求，卻從無深切動人

的言語訴說。即使海頓是一個善良的、虔誠的「好爸爸」，也逃不出時代感覺的束縛：缺乏熱情。

幸而音樂在當時還是後起的藝術，連當時那麼濃厚的頹廢色彩都阻遏不了它的生機。十八世紀最精彩的面目和最可愛的情調，還找到一個曠世的天才做代言人：莫札特。他除了歌劇以外，在交響樂方面的貢獻也不下於海頓，且在精神方面還走前了一步。音樂之作為心理描寫是從他開始的。他的《G 小調交響曲》在當時批評界的心目中已是艱澀難解（！）之作。但他的溫柔與嫵媚，細膩入微的感覺，勻稱有度的體裁，我們仍覺是舊時代的產物。

而這是不足為奇的。時代精神既還有最後幾朵鮮花需要開放，音樂曲體大半也還在摸索著路子。所謂古奏鳴曲的形式，確定了不過半個世紀。最初，奏鳴曲的第一章只有一個主題（thème），後來才改用兩個基調（tonalité）不同而互有關連的兩個主題。當古典奏鳴曲的形式確定以後，就成為三鼎足式的對稱樂曲，主要以三章構成，即：快—慢—快。第一章 Allegro 本身又含有三個步驟：一、破題（exposition），即披露兩個不同的主題；二、發展（développement），把兩個主題作種種複音的配合，作種種的分析或綜合——這一節是全曲的重心；三、複題（récapitulation），重行披露兩個主題，

而第二主題以和第一主題相同的基調出現，因為結論總以第一主題的基調為本[15]。第[14]

二章 Andante 或 Adagio，或 Larghetto，以歌（Lied）體或變奏曲（Variation）寫成。第

三章 Allegro 或 Presto，和第一章同樣用兩句三段組成；再不然是 Rondo，由許多複奏

（répétition）組成，而用對比的次要樂句作穿插。這就是三鼎足式的對稱。但第二與第

三章間，時或插入 Menuet 舞曲。

這個格式可說完全適應著時代的趣味。當時的藝術家首先要使聽眾對一個樂曲的每

一部分都感興味，而不為單獨的任何部分著迷[16]。第一章 Allegro 的美的價值，特別在

於明白、均衡和有規律：不同的樂旨總是對比的，每個樂旨總在規定的地方出現，它們

的發展全在典雅的形式中進行。第二章 Andante，則來撫慰一下聽眾微妙精煉的感覺，

使全曲有些優美柔和的點綴；然而一切劇烈的表情是給莊嚴穩重的 Menuet 擋住去路的

——最後再來一個天真的 Rondo，用機械式的複奏和輕盈的愛嬌，使聽的人不至把藝術

當真，而明白那不過是一場遊戲。淵博而不迂腐，敏感而不著魔，在各種情緒的表皮上

輕輕拂觸，卻從不停留在某一固定的感情上：這美妙的藝術組成時，所模仿的是沙龍裡

那些翩翩蛺蝶，組成以後所供奉的也仍是這般翩翩蛺蝶。

我所以冗長地敘述這段奏鳴曲史，因為奏鳴曲[17]是一切交響曲、四重奏等純粹音樂

的核心。貝多芬在音樂上的創新也是由此開始。而且我們了解了他的奏鳴曲組織，對他

一切旁的曲體也就有了綱領。古典奏鳴曲雖有明白與構造結實之長，但有呆滯單調之

弊。樂旨（motif）與破題之間，樂節（période）與複題之間，凡是專司聯絡之職的過

板（conduit）總是無美感與表情可言的。當樂曲之始，兩個主題一經披露之後，未來的

結論可以推想而知：起承轉合的方式，宛如學院派的辯論一般有固定的線索，一言以蔽

之，這是西洋音樂上的八股。

貝多芬對奏鳴曲的第一件改革，便是推翻它刻板的規條，給以範圍廣大的自由與伸

縮，使它施展雄辯的機能。他的三十二闋鋼琴奏鳴曲中，十三闋有四章，十三闋只有三

章，六闋只有兩章，每闋各章的次序也不依「快—慢—快」的成法。兩個主題在基調方

面的關係，同一章內各個不同的樂旨間的關係，都變得自由了。即是奏鳴曲的骨幹——

奏鳴曲典型——也被修改。連接各個樂旨或各個小段落的過板，到貝多芬手裡大為擴

14 亦稱副句，第一主題亦稱主句。
15 第一章部分稱為奏鳴曲典型：forme-sonate。
16 所以特別重視均衡。
17 尤其是其中奏鳴曲典型那部分。

充，且有了生氣，有了更大的和更獨立的音樂價值，甚至有時把第二主題的出現大為延緩，而使它以不重要的插曲的形式出現。前人作品中純粹分立而僅有樂理關係[18]的兩個主題，貝多芬使它們在風格上統一，或者出之以對照，或者出之以類似。所以我們在他作品中常常一開始便聽到兩個原則的爭執，結果是其中之一獲得了勝利；有時我們卻聽到兩個類似的樂旨互相融和[19]，例如作品第七十一號之一的《告別奏鳴曲》，第一章內所有旋律的原素，都是從最初三音符上衍變出來的。奏鳴曲典型部分原由三個步驟組成[20]，貝多芬又於最後加上一節結局（coda），把全章樂旨作一有力的總結。

貝多芬在即興（improvisation）方面的勝長，一直影響到他奏鳴曲的曲體。據約翰·桑太伏阿納[21]的分析，貝多芬在主句披露完後，常有無數的延音（point d'orgue），無數的休止，彷彿他在即興時繼續尋思，猶疑不決的神氣。甚至他在一個主題的發展中間，會插入一大段自由的訴說，縹緲的夢境，宛似替聲樂寫的旋律一般。這種作風不但加濃了詩歌的成分，抑且加強了戲劇性。特別是他的 Adagio，往往受著德國歌謠的感應。

——莫札特的長句令人想起義大利風的歌曲（Aria）；海頓的旋律令人想起節奏空靈的法國的歌（Romance）；貝多芬的 Adagio 卻充滿著德國歌謠（Lied）所特有的情操：簡單純樸，親切動人。

在貝多芬心目中，奏鳴曲典型並非不可動搖的格式，而是可以用作音樂上的辯證法的：他提出一個主句，一個副句，然後獲得一個結論，結論的性質或是一方面勝利，或是兩方面調和。在此我們可以獲得一個理由，來說明為何貝多芬晚年特別運用賦格曲[22]。

由於同一樂旨以音階上不同的等級三四次地連續出現，由於參差不一的答句，由於這曲體所特有的迅速而急促的演繹法，這賦格曲的風格能完滿地適應作者的情緒，或者：原來孤立的一縷思想慢慢地滲透了心靈，終而至於佔據全意識界；或者，憑著意志之力，精神必然而然地獲得最後勝利。

總之，由於基調和主題的自由的選擇，由於發展形式的改變，貝多芬把硬性的奏鳴曲典型化為表白情緒的靈活的工具。他依舊保存著樂曲的統一性，但他所重視的不在於結構或基調之統一，而在於情調和口吻（accent）之統一；換言之，這統一是內在的而

18 即副句與主句互有關係，例如以主句基調的第五度音做為副句的主調音等。

19 就是上文所謂的兩重靈魂的對白。

20 詳見前文。

21 近代法國音樂史家。

22 Fugue 這是巴赫以後在奏鳴曲中一向遭受摒棄的曲體。貝多芬中年時亦未採用。

非外在的。他是把內容來確定形式的⋯；所以當他覺得典雅莊重的 Menuet 束縛難忍時，

他根本換上了更快捷、更歡欣、更富於詼諧性、更宜於表現放肆姿態的 Scherzo [23]。

當他感到原有的奏鳴曲體與他情緒的奔放相去太遠時，他在題目下另加一個小標題：

Quasi una Fantasia。[24] （作品第二十七號之一、之二——後者即俗稱《月光曲》）

此外，貝多芬還把另一個古老的曲體改換了一副新的面目。變奏曲在古典音樂內，

不過是一個主題周圍加上無數的裝飾而已。但在五彩繽紛的衣飾之下，本體[25]的真相始

終是清清楚楚的。貝多芬卻把它加以更自由的運用，[26] 甚至使主體改頭換面，不復可

辨。有時旋律的線條依舊存在，可是節奏完全異樣。有時旋律之一部被作為另一個新的

樂思的起點。有時，在不斷地更新的探險中，單單主題的一部分的和聲部

分，仍和主題保持著渺茫的關係。貝多芬似乎想以一個題目為中心，把所有的音樂聯想

搜羅淨盡。

至於貝多芬在配器法（orchestration）方面的創新，可以粗疏地歸納為三點：一、

樂隊更龐大，樂器種類也更多[27]；二、全部樂器的更自由的運用——必要時每種樂器可

有獨立的效能[28]；三、因為樂隊的作用更富於戲劇性，更直接表現感情，故樂隊的音色

不獨變化迅速，且臻於前所未有的富麗之境。

在歸納他的作風時，我們不妨從兩方面來說：素材[29]與形式[30]。前者極端簡單，後者極端複雜，而且有不斷的演變。

以一般而論，貝多芬的旋律是非常單純的；倘若用線來表現，那是沒有多少波浪，也沒有多大曲折的。往往他的旋律只是音階中的一個片段（a fragment of scale），而他最美最知名的主題即屬於這一類；如果旋律上行或下行，也是用自然音程的（diatonic interval）。所以音階組成了旋律的骨幹。他也常用完全和絃的主題和轉位法

23 此字在義大利語中意為 joke，貝多芬原有粗獷的滑稽氣氛，故在此體中的表現尤為酣暢淋漓。

24 意為「近於幻想曲」。

25 即主題。

26 後人稱貝多芬的變奏曲為大變奏曲，以別於純屬裝飾味的古典變奏曲。

27 但龐大的程度最多不過六十八人：絃樂器五十四人，管樂、銅樂、敲擊樂器十四人。這是從貝多芬手稿上——現存柏林國家圖書館——錄下的數目。現代樂隊演奏他的作品時，人數往往遠過於此，致為批評家詬病。桑太伏阿納有言：「擴大樂隊並不使作品增加偉大。」

28 以《第五交響曲》為例，Andante 裡有一段，basson 占著領導地位。在 Allegro 內有一段，大提琴與 doublebasse 又當著主要角色。素不被重視的鼓，在此交響曲內的作用，尤為人所共知。

29 包括旋律與和聲。

30 即曲體，詳見本文前段分析。

（inverting）。但音階、完全和絃、基調的基礎，都是一個音樂家所能運用的最簡單的原素。在旋律的主題（melodic theme）之外，他亦有交響的主題（symphonic theme）做為一個「發展」的材料，但仍是絕對的單純：隨便可舉的例子，有《第五交響曲》最初的四音符[31]，或《第九交響曲》開端的簡單的下行五度音。因為這種簡單，貝多芬才能在「發展」中間保存想像的自由，盡量利用想像的富藏。而聽眾因無需費力就能把握且記憶基本主題，所以也能追隨作者最特殊最繁多的變化。

貝多芬的和聲，雖然很單純很古典，但較諸前代又有很大的進步。不和諧音的運用是更常見更自由了：在《第三交響曲》，《第八交響曲》，《告別奏鳴曲》等某些大膽的地方，曾引起當時人的詆譭（！）。他的和聲最顯著的特徵，大抵在於轉調（modulation）之自由。上面已經述及他在奏鳴曲中對基調間的關係，同一樂章內各個樂旨間的關係，並不遵守前人規律。這種情形不獨見於大處，亦且見於小節。某些轉調是由若干距離寫遠的音符組成的，而且出之以突兀的方式，令人想起大畫家所常用的「節略」手法，色彩掩蓋了素描，旋律的繼續被遮蔽了。

至於他的形式，因繁多與演變的迅速，往往使分析的工作難於措手。十九世紀中葉，若干史家把貝多芬的作風分成三個時期[32]，這個觀點至今非常流行，但時下的批評

家均嫌其武斷籠統。一八五二年十二月二日，李斯特答覆主張三期說的史家蘭茲時，曾

有極精闢的議論，足資我們參考，他說：

「對於我們音樂家，貝多芬的作品彷彿雲柱與火柱，領導著以色列人在沙漠中前行

——在白天領導我們的是雲柱，在黑夜中照耀我們的是火柱，使我們夜以繼日地趕奔。

他的陰暗與光明同樣替我們畫出應走的路；它們倆都是我們永久的領導，不斷的啟示。

倘使我要把大師在作品裡表現的題旨不同的思想加以分類的話，我決不採用現下流行 [33]

而為您所採用的三期論法。我只直截了當地提出一個問題，即傳統

的、公認的形式，對於思想的機構的決定性，究竟到什麼程度？

「用這個問題去考察貝多芬的作品，使我自然而然地把它們分做兩類：第一類是傳

統的公認的形式包括而且控制作者的思想的；第二類是作者的思想擴張到傳統形式之

31 sol-sol-sol-mib。

32 大概是把《第三交響曲》以前的作品列為第一期，鋼琴奏鳴曲至作品第二十二號為止，兩部奏鳴曲至作品第三十號為止。第三至第八交響曲被列入第二期，又稱為貝多芬盛年期，鋼琴奏鳴曲至作品第九十號為止。作品第一百號以後至貝多芬死的作品為末期。

33 係指當時。

153 _ 附錄

外，依著他的需要與靈感而把形式與風格或是破壞，或是重造，或是修改。無疑的，這種觀點將使我們涉及『權威』與『自由』這兩個大題目。但我們毋須害怕。在美的國土內，只有天才才能建立權威，所以權威與自由的衝突，無形中消滅了，又回復了它們原始的一致，即權威與自由原是一件東西。」

這封美妙的信可以列入音樂批評史上最精彩的文章裡。由於這個原則，我們可說貝多芬的一生是從事於以自由戰勝傳統而創造新的權威的。他所有的作品都依著這條路線進展。

貝多芬對整個十九世紀所發生的巨大的影響，也許至今還未告終。上一百年中面目各異的大師，門德爾松、舒曼、勃拉姆斯、李斯特、柏遼茲[34]、瓦格納、布魯克納、弗蘭克[35]，全都沾著他的雨露。誰曾想到一個父親能有如許精神如是分歧的兒子？其緣故就因為有些作家在貝多芬身上特別關切權威這個原則，例如門德爾松與勃拉姆斯；有些則特別注意自由這個原則，例如李斯特與瓦格納。前者努力維持古典的結構，那是貝多芬在未曾完全擯棄古典形式以前留下最美的標本的。後者，尤其是李斯特，卻繼承著貝多芬在交響曲方面未完成的基業，而用著大膽和深刻的精神發現交響詩的新形體。自由詩人如舒曼，從貝多芬那裡學會了可以表達一切情緒的彈性的音樂語言。最後，瓦格

納不但受著《菲岱里奧》的感應，且從他的奏鳴曲、四重奏、交響曲裡提煉出「連續的旋律」（mélodie continue）和「領導樂旨」（leitmotiv），把純粹音樂搬進了樂劇的領域。

由此可見，一個世紀的事業，都是由一個人撒下種子的。固然，我們並未遺忘十八世紀的大家所給予他的糧食，例如海頓老人的主題發展，莫札特的旋律的廣大與豐滿。但在時代轉折之際，同時開下這許多道路，為後人樹立這許多路標的，的確除貝多芬外無第二人。所以說貝多芬是古典時代與浪漫時代的過渡人物，實在是估低了他的價值，估低了他的藝術的獨立性與特殊性。他的行為的光輪，照耀著整個世紀，孵育著多少不同的天才！音樂，由貝多芬從刻板嚴格的枷鎖之下解放了出來，如今可自由地歌唱每個人的痛苦與歡樂了。由於他，音樂從死的學術一變而為活的意識。所有的來者，即使絕對不曾模仿他，即使精神與氣質和他的相反，實際上也無異是他的門徒，因為他們享受著他用痛苦換來的自由！

34　編按：即白遼士（Hector Louis Berlioz, 1803-1869）。

35　編按：即法朗克（Cesar Franck, 1822-1890）。

三、重要作品淺釋

為完成我這篇粗疏的研究起計，我將選擇貝多芬最知名的作品加一些淺顯的注解。

當然，以作者的外行與淺學，既談不到精密的技術分析，也談不到微妙的心理解剖。我不過擷拾幾個權威批評家的論見，加上我十餘年來對貝多芬作品親炙所得的觀念，作一個概括的敘述而已。

我的希望是：愛好音樂的人能在欣賞時有一些啟蒙式的指南，在探寶山時稍有憑藉；專學音樂的青年能從這些簡單的引子裡，悟到一件作品的內容是如何精深宏博，如何在手與眼的訓練之外，需要加以深刻的體會，方能仰攀創造者的崇高的意境。——我國的音樂研究，十餘年來尚未走出幼稚園；向升堂入室的路出發，現在該是時候了吧！

（一）鋼琴奏鳴曲

作品第十三號：《悲愴奏鳴曲》（Sonate Pathétique in C min.）

這是貝多芬早年奏鳴曲中最重要的一闋，包括 Allegro—Adagio—Rondo 三章。第一章之前冠有一節悲壯嚴肅的引子，這一小節，以後又出現了兩次：一在破題之後，發展之前；一在複題之末，結論之前。更特殊的是，副句與主句同樣以小調為基礎。而在小調的 Adagio 之後，Rondo 仍以小調演出。——第一章表現青年的火焰，熱烈的衝動；到第二章，情潮似乎安定下來，沐浴在寧靜的氣氛中，但在第三章潑辣的 Rondo 內，激情重又抬頭。光與暗的對照，似乎象徵著悲歡的交替。

作品第二十七號之二：《月光奏鳴曲》（Sonate quasi una fantasia [Moonlight] in C♯ min.）

奏鳴曲體制在此不適用了。原應位於第二章的 Adagio，占了最重要的第一章。開首便是單調的、冗長的、纏綿無盡的獨白，赤裸裸地吐露出淒涼幽怨之情。緊接著的是 Allegretto，把前章痛苦的悲吟擠逼成緊張的熱情。然後是激昂迫促的 Presto，以奏鳴曲

典型的體裁，如古悲劇般作一強有力的結論：心靈的力終於鎮服了痛苦。情操控制著全域，充滿著詩情與戲劇式的波濤，一步緊似一步。

作品第三十一號之二：《暴風雨奏鳴曲》（Sonate Tempest in D min.）36

一八〇二至一八〇三年間，貝多芬給友人的信中說：「從此我要走上一條新的路。」這支樂曲便可說是證據。音節、形式、風格，全有了新面目，全用著表情更直接的語言。第一章末戲劇式的吟誦體（récitatif），宛如莊重而激昂的歌唱。Adagio 尤其美妙，蘭茲說：「它令人想起韻文體的神話：受了魅惑的薔薇，不，不是薔薇，而是被女巫的魅力催眠的公主……」那是一片天國的平和，柔和黝暗的光明。最後的 Allegretto 則是潑辣奔放的場面，一個「仲夏夜之夢」，如羅曼·羅蘭所說。

作品第五十三號：《黎明奏鳴曲》（Sonate l' Aurore in C）

黎明這個俗稱，和月光曲一樣，實在並無確切的根據。也許開始一章裡的 crescendo，也許 Rondo 之前短短的 Adagio ——那種曙色初現的氣氛，萊茵河上舟子的歌聲，約略可以喚起「黎明」的境界。然而可以肯定的是：在此毫無貝多芬悲壯的氣質，他彷彿在田野

裡閒步，悠然欣賞著雲影、鳥語、水色，悵惘地出神著。到了 Rondo，慵懶的幻夢又轉入清明高遠之境。羅曼・羅蘭說這支奏鳴曲是《第六交響曲》之先聲，也是田園曲。[37]

作品第五十七號：《熱情奏鳴曲》（Sonate Appassionata in F min.）

壯烈的內心的悲劇，石破天驚的火山爆裂，莎士比亞的《暴風雨》式的氣息，偉大的征服……在此我們看到了貝多芬最光榮的一次戰爭。——從一個樂旨上演化出來的兩個主題：獷野而強有力的「我」，命令著，威鎮著；戰慄而怯弱的「我」，哀號著，乞求著。可是它不敢抗爭，追隨著前者，似乎堅忍地接受了運命。[38]然而精力不繼，又傾倒了，在苦痛的小調上忽然停住……再起……再仆……一大段雄壯的「發展」，力

36 十幾年前國內就流行著一種淺薄的傳說，說這曲奏鳴曲是即興之作，而且在小說式的故事中組成的。這完全是荒誕不經之說。貝多芬做此曲時絕非出於即興，而是經過苦心的經營而成。這有他遺下的稿本為證。

37 通常稱為田園曲的奏鳴曲，是作品第十四號；但那是除了一段鄉婦的舞蹈以外，實在並無旁的田園氣息。

38 一段大調的旋律。

的主題重又出現，滔滔滾滾地席捲著弱者——它也不復中途蹉跌了。隨後是英勇的結局（coda）。末了，主題如雷雨一般在遼遠的天際消失，神祕的 pianissimo。第二章，單純的 Andante，心靈獲得須臾的休息，兩片巨大的陰影[39]中間透露一道美麗的光。然而休戰的時間很短，在變奏曲之末，一切重又騷亂，吹起終局（Finale-Rondo）[40]的旋風……在此，怯弱的「我」雖仍不時發出悲愴的呼籲，但終於被狂風暴雨淹沒了。最後的結論，無殊一片沸騰的海洋……人變了一顆原子，在吞噬一切的大自然裡不復可辨。因為獷野而有力的「我」就代表著原始的自然。在第一章裡猶圖掙扎的弱小的「我」，此刻被貝多芬交給了原始的「力」。

作品第八十一號之A：《告別奏鳴曲》（Sonate Les Adieux in E♭）[41]

第一樂章全部建築在 sol-fa-mi 三個音符之上，所有的旋律都從這簡單的樂旨出發[42]；複題之末的結論中，告別[43]更以最初的形式反覆出現。——同一主題的演變，代表著同一情操的各種區別：在引子內，「告別」是淒涼的，但是鎮靜的，不無甘美的意味；在 Allegro 之初[44]，它又以擊撞抵觸的節奏與不和諧弦重現……這是匆促的分手。末了，以對白方式再三重複的「告別」幾乎合為一體地以 diminuento 告終。兩個朋友最後的揚巾

示意，愈離愈遠，消失了。——「留守」是短短的一章 Adagio，彷徨，問詢，焦灼，朋友在期待中。然後是 vivacissimamente，熱烈輕快的篇章，兩個朋友互相投在懷抱裡。

——自始至終，詩情畫意籠罩著樂曲。

作品第九十號：《E 小調奏鳴曲》（Sonate in E min.）

這是題贈李希諾夫斯基伯爵[45]的，他不顧家庭的反對，娶了一個女伶。貝多芬自言在這支樂曲內敘述這樁故事。第一章題作「頭腦與心的交戰」，第二章題作「與愛人的談話」。故事至此告終，音樂也至此完了。而因為故事以吉慶終場，故音樂亦從小調開

39 第一與第三章。

40 獷野的我。

41 本曲印行時就刊有告別、留守、重敘這三個標題。所謂告別係指奧太子魯道夫一八○九年五月之遠遊。

42 這一點加強了全曲情緒之統一。

43 即前述的三音符。

44 第一章開始時為一段遲緩的引子，然後繼以 Allegro。

45 編按：Count Moritz von Lichnowsky（1771-1837），為李希諾夫斯基親王之弟。

始，以大調結束。再以樂旨而論，在第一章內的戲劇情調和第二章內恬靜的傾訴，也正好與標題相符。詩意左右著樂曲的成分，比《告別奏鳴曲》更濃厚。

作品第一〇六號：《降B大調奏鳴曲》（Sonate in B♭）

貝多芬寫這支樂曲時是為了生活所迫；所以一開始便用三個粗野的和絃，展開這首慘痛絕望的詩歌。「發展」部分是頭緒萬端的複音配合，象徵著境遇與心緒的艱窘[46]。

「發展」中間兩次運用賦格曲體式（Fugato）的作風，好似要尋覓一個有力的方案來解決這堆亂麻。一會兒是光明，一會兒是陰影。——隨後是又古怪又粗獷的Scherzo，惡夢中的幽靈。——意志的超人的努力，引起了痛苦的反省：這是Adagio Appassionato，慷慨的陳辭，淒涼的哀吟。三個主題以大變奏曲的形式鋪敘。當受難者悲痛欲絕之際，一段Largo引進了賦格曲，展開一個場面偉大、經緯錯綜的「發展」，運用一切對位與輪唱曲（Canon）的巧妙，來陳訴心靈的苦惱。接著是一段比較寧靜的插曲，預先唱出了《D調彌撒曲》內謝神的歌。——最後的結論，宣告患難已經克服，命運又被征服了一次。在貝多芬全部奏鳴曲中，悲哀的抒情成分，痛苦的反抗的吼聲，從沒有像在這件作品裡表現得驚心動魄。

（二） 提琴與鋼琴奏鳴曲

在「兩部奏鳴曲」[47] 中，貝多芬顯然沒有像鋼琴奏鳴曲般的成功。軟性與硬性的兩種樂器，他很難覓得完善的駕馭方法。而且十闋提琴與鋼琴奏鳴曲內，九闋是《第三交響曲》以前所作；九闋之內五闋又是《月光奏鳴曲》以前的作品。一八一二年後，他不再從事於此種樂曲。在此我只介紹最特出的兩曲。

作品第三十號之二：《C小調奏鳴曲》（Sonate in C min.）[48]

在本曲內，貝多芬的面目較為顯著。暴烈而陰沉的主題，在提琴上演出時，鋼琴在下面怒吼。副句取著威武而興奮的姿態，兼具柔媚與遒勁的氣概。終局的激昂奔放，尤其標明了貝多芬的特色。赫里歐[49]有言：「如果在這件作品裡去尋找勝利者[50]的雄姿與

46 作曲年代是一八一八，貝多芬正為了侄兒的事弄得焦頭爛額。

47 即提琴與鋼琴，或大提琴與鋼琴奏鳴曲。

48 題贈俄皇亞歷山大二世〔編按：Александр II Николаевич, 1814-1881〕。

49 法國現代政治家兼音樂批評家〔編按：Edouard Herriot, 1872-1957〕。

50 係指俄皇。

戰敗者的哀號，未免穿鑿的話，我們至少可認為它也是英雄式的樂曲，充滿著力與歡暢，堪與《第五交響曲》相比。」

作品第四十七號：《克勒策奏鳴曲》（Sonate à Kreutzer in A min.） 51

貝多芬一向無法安排的兩種樂器，在此被他找到了一個解決的途徑：它們倆既不能調和，就讓它們衝突；既不能攜手，就讓它們爭鬥。全曲的第一與第三樂章，不啻鋼琴與提琴的肉搏。在旁的「兩部奏鳴曲」中，答句往往是輕易的、典雅的美；這裡對白卻一步緊似一步，宛如兩個仇敵的短兵相接。在 Andante 的恬靜的變奏曲後，爭鬥重新開始，愈加緊張了，鋼琴與提琴一大段急流奔瀉的對位，由鋼琴的洪亮的呼聲結束。「發展」奔騰飛縱，忽然凝神屏息了一會，經過幾節 Adagio，然後消沒在目眩神迷的結論中間。——這是一場決鬥，兩種樂器的決鬥，兩種思想的決鬥。

（三） 四重奏

絃樂四重奏是以奏鳴曲典型為基礎的曲體，所以在貝多芬的四重奏裡，可以看到和

他在奏鳴曲與交響曲內相同的演變。他的趨向是旋律的強化，發展與形式的自由；且在絃樂器上所能表現的複音配合，更為富麗更為獨立。他一共製作十六闋四重奏，但在第十一與第十二闋之間，相隔有十四年之久[52]，故最後五闋形成了貝多芬作品中一個特殊面目，顯示他最後的藝術成就。當第十二闋四重奏問世之時，《D調彌撒曲》與《第九交響曲》都已誕生。他最後幾年的生命是孤獨[53]、疾病、困窮、煩惱[54]煎熬他最甚的時代。他慢慢地隱忍下去，一切悲苦深深地沉潛到心靈深處。他在樂藝上表現的，是更為肯定的個性。他更求深入，更愛分析，盡量汲取悲歡的靈泉，打破形式微妙的桎梏。音樂幾乎變成歌辭與語言一般，透明地傳達著作者內在的情緒，以及起伏微妙的心理狀態。

一般人往往只知鑑賞貝多芬的交響曲與奏鳴曲；四重奏的價值，至近數十年方始被人賞

51 克勒策〔編按：即克羅采，Rodolphe Kreutzer, 1766-1831〕為法國人，為皇家教堂提琴手。曾隨軍至維也納與貝多芬相遇。貝多芬遇之甚善，以此曲題贈。但克氏始終不願演奏，因他的音樂觀念迂腐守舊，根本不了解貝多芬。

52 一八一〇至一八二四。

53 尤其是藝術上的孤獨，連親近的友人都不了解他了……

54 侄子的不長進。

識。因為這類純粹表現內心的樂曲，必須內心生活豐富而深刻的人才能體驗；而一般的音樂修養也須到相當的程度方不致在森林中迷路。

作品第一二七號：《降E大調四重奏》（Quatuor in E♭）[55]

第一章裡的「發展」，著重於兩個原則：一是純粹節奏的[56]，一是純粹音階的[57]。以靜穆的徐緩的調子出現的 Adagio 包括六支連續的變奏曲，但即在節奏複雜的部分內，也仍保持默想的氣息。奇譎的 Scherzo 以後的「終局」，含有多少大膽的和聲，用節略手法的轉調。——最美妙的是那些 Adagio[58]，好似一株樹上開滿著不同的花，各有各的姿態。在那些吟誦體內，時而清明，時而絕望——清明時不失激昂的情調，痛苦時並無疲倦的氣色。作者在此的表情，比在鋼琴上更自由；一方面傳統的形式似乎依然存在，一方面給人的感應又極富於啟迪性。

作品第一三○號：《降B大調四重奏》（Quatuor in B♭）[59]

第一樂章開始時，兩個主題重複演奏了四次——兩個在樂旨與節奏上都相反的主題：主句表現悲哀，副句[60]表現決心。兩者的對白引入奏鳴曲典型的體制。在詼諧

的 Presto 之後，接著一段插曲式的 Andante⋯淒涼的幻夢與溫婉的惆悵，輪流控制著局面。此後是一段古老的 Menuet，予人以古風與現代風交錯的韻味。然後是著名的 Cavatinte—Adagio molto espressivo，為貝多芬流著淚寫的⋯第二小提琴似乎模仿著起伏不已的胸脯，因為它滿貯著歎息；繼以淒厲的悲歌，不時雜以斷續的呼號⋯⋯受著重創的心靈還想掙扎起來飛向光明。——這一段倘和終局作對比，就愈顯得慘惻。——以全體而論，這支四重奏和以前的同樣含有繁多的場面[61]，但對照更強烈，更突兀，而且全部的光線也更神祕。

55 第十二闋。

56 一個強毅的節奏與另一個柔和的節奏對比。

57 兩重節奏從 E♭ 轉到明快的 G，再轉到更加明快的 C。

58 包括著 Adagio ma non troppo⋯Andante con molto⋯Adagio molto espressivo。

59 第十三闋。

60 由第二小提琴演出的。

61 Allegro 裡某些句子充滿著歡樂與生機，Presto 富有滑稽意味，Andante 籠罩在柔和的微光中，Menuet 借用著古德國的民歌的調子，終局則是波希米亞人放肆的歡樂。

作品第一三一號：《升C小調四重奏》（Quatuor in C♯ min.）[62]

開始是淒涼的 Adagio，用賦格曲寫成的，濃烈的哀傷氣氛，似乎預告著一篇痛苦的詩歌。瓦格納認為這段 Adagio 是音樂上從來未有的最憂鬱的篇章。然而此後的 Allegro molto vivace 卻又是典雅又是奔放，盡是出人不意的快樂情調。Andante 及變奏曲，則是特別富於抒情的段落，中心感動的，微微有些不安的情緒。此後是 Presto、Adagio，Allegro，章節繁多，曲折特甚的終局。——這是一支千緒萬端的大曲，輪廓分明的插曲即已有十三四支之多，彷彿作者把手頭所有的材料都集合在這裡了。

作品第一三二號：《A小調四重奏》（Quatuor in A min.）[63]

這是有名的「病癒者的感謝曲」。貝多芬在 Allegro 中先表現痛楚與騷亂[64]，然後陰沉的天邊漸漸透露光明，一段鄉村舞曲代替了沉悶的冥想，一個牧童送來柔和的笛聲。接著是 Allegro，四種樂器合唱著感謝神恩的頌歌。貝多芬自以為病癒了。他似乎跪在地下，合著雙手。在赤裸的旋律之上（Andante），我們聽見從徐緩到急促的言語，賽如大病初癒的人試著軟弱的步子，逐漸回復了精力。多興奮！多快慰！合唱的歌聲再起，一次熱烈一次。虔誠的情意，預示瓦格納的《帕西發爾》歌劇[65]。接著是

Allegro alla marcia，激發著青春的衝動。之後是終局。動作活潑，節奏明朗而均衡，但小調的旋律依舊很淒涼。病是痊癒了，創痕未曾忘記。直到旋律轉入大調，低音部樂器繁雜的節奏慢慢隱滅之時，貝多芬的精力才重新獲得了勝利。

作品第一三五號：《F大調四重奏》（Quatuor in F）[66]

這是貝多芬一生最後的作品[67]。第一章 Allegretto 天真，巧妙，充滿著幻想與愛嬌，年代久遠的海頓似乎復活了一剎那⋯最後一朵薔薇，在萎謝之前又開放了一次。

Vivace 是一篇音響的遊戲，一幅縱橫無礙的素描。而後是著名的 Lento，原稿上注明著「甘美的休息之歌，或和平之歌」，這是貝多芬最後的祈禱，最後的頌歌，照赫里歐的

62 第十四闋。
63 第十五闋。
64 第一小提琴的興奮，和對位部分的嚴肅。
65 編按：即《帕西法爾》（Parsifal, 1882），為華格納最後一部歌劇。
66 第十六闋。
67 未完成的稿本不計在內。

說法，是他精神的遺囑。他那種特有的清明的心境，實在只是平復了的哀痛。單純而肅穆，虔敬而和平的歌，可是其中仍有些急促的悲歡，最後更高遠的和平之歌把它撫慰下去，——而這縷恬靜的聲音，不久也朦朧入夢了。終局是兩個樂句劇烈爭執以後的單方面的結論，樂思的奔放，和聲的大膽，是這一部分的特色。

（四）協奏曲

貝多芬的鋼琴與樂隊合奏曲共有五支，重要的是第四與第五。提琴與樂隊合奏曲共只一闋，在全部作品內不占何等地位，因為國人熟知，故亦選入。

作品第五十八號：《G大調鋼琴協奏曲》（Concerto pour Piano et Orchestre in G） 68

單純的主題先由鋼琴提出，然後繼以樂隊的合奏，不獨詩意濃郁，抑且氣勢雄偉，有交響曲之格局。「發展」部分由鋼琴表現出一組輕盈而大膽的面目，再以飛舞的線條（arabesque）做為結束。——但全曲最精彩的當推短短的 Andante con molto，全無技術的炫耀，只有鋼琴與樂隊劇烈對壘的場面。樂隊奏出威嚴的主題，肯定是強暴的意志；

膽怯的琴聲，柔弱地，孤獨地，用著哀求的口吻對答。對話久久繼續，鋼琴的呼籲愈來愈迫切，終於獲得了勝利。全場只有它的聲音，樂隊好似戰敗的敵人般，只在遠方發出隱約叫吼的回聲。不久琴聲也在悠然神往的和絃中緘默。——此後是終局，熱鬧的音響中雜有大膽的碎和聲（arpeggio）。

作品第七十三號：《皇帝鋼琴協奏曲》（Concerto Empereur in E♭）[69]

滾滾長流的樂句，像瀑布一般，幾乎與全樂隊的和絃同時揭露了這件莊嚴的大作。

一連串的碎和音，奔騰而下，停留在 A# 的轉調上。浩蕩的氣勢，雷霆萬鈞的力量，富麗的抒情成分，燦爛的榮光，把作者當時的勇敢、胸襟、懷抱、騷動[70]，全部宣洩了出來。誰聽了這雄壯瑰麗的第一章不聯想到《第三交響曲》裡的 crescendo？——由弦樂低低唱起的 Adagio，莊嚴靜穆，是一股宗教的情緒。而 Adagio 與 Finale 之間的過渡，

68 第四協奏曲，一八〇六年作。
69 第五協奏曲，一八〇九年作。「皇帝」兩字為後人所加的俗稱。
70 一八〇九為拿破崙攻入維也納之年。

尤令人驚歎。在終局的 Rondo 內，豪華與溫情，英武與風流，又奇妙地融冶於一爐，完成了這部大曲。

作品第六十一號：《D 大調提琴協奏曲》（Concerto pour Violon et Orchestre in D）

第一章 Adagio，開首一段柔媚的樂隊合奏，令人想起《第四鋼琴協奏曲》的開端。兩個主題的對比之內，一個 C♯ 音的出現，在當時曾引起非難。Larghetto 的中段一個純樸的主題唱著一支天真的歌，但奔放的熱情不久替它展開了廣大的場面，增加了表情的豐滿。最後一章 Rondo 則是歡欣的馳騁，不時雜有柔情的傾訴。

（五） 交響曲

作品第二十一號：《第一交響曲》（in C）[71]

年輕的貝多芬在引子裡就用了 F 的不和諧弦，與成法背馳。[72]雖在今日看來，全曲很簡單，只有第三章的 Menuet 及其三重奏部分較為特別；以 Allegro molto vivace 奏出來的 Menuet 實際已等於 Scherzo。但當時批評界覺得刺耳的，尤其是管樂器的運用大為

推廣。timbale 在莫札特與海頓，只用來產生節奏，貝多芬卻用以加強戲劇情調。利用樂器各別的音色而強調它們的對比，可說是從此奠定的基業。

作品第三十六號：《第二交響曲》（in D）[73]

製作本曲時，正是貝多芬初次的愛情失敗，耳聾的痛苦開始嚴重地打擊他的時候。

然而作品的精力充溢飽滿，全無頹喪之氣。——引子比《第一交響曲》更有氣魄：先由低音樂器演出的主題，逐漸上升，過渡到高音樂器，終於由整個樂隊合奏。這種一步緊一步的手法，以後在《第九交響曲》的開端裡簡直達到超人的偉大。——Larghetto 顯示清明恬靜、胸境寬廣的意境。Scherzo 描寫興奮的對話，一方面是絃樂器，一方面是管樂和敲擊樂器。終局與 Rondo 相仿，但主題之騷亂，情調之激昂，是與通常流暢的 Rondo 大相徑庭的。

71　一八〇〇年作。一八〇〇年四月二日初次演奏。

72　照例這引子是應該肯定本曲的基調的。

73　一八〇一至一八〇二年作。一八〇三年四月五日演奏。

作品第五十五號：《第三交響曲》（《英雄交響曲》in Eᵇ）⁷⁴

巨大的迷宮，深密的叢林，劇烈的對照，不但是音樂史上畫時代的建築⁷⁵，亦且是空前絕後的史詩。可是當心啊，初步的聽眾多容易在無垠的原野中迷路！──控制全域的樂句，實在只是：（見下圖）

不問次要的樂句有多少，它的巍峨的影子始終矗立在天空。羅曼·羅蘭把它當作一個生靈，一縷思想，一個意志，一種本能。因為我們不能把英雄的故事過於看得現實，這並非敘事或描寫的音樂。拿破崙也罷，無名英雄也罷，實際只是一個因數，一個象徵。真正的英雄還是貝多芬自己。第一章通篇是他雙重靈魂的決鬥，經過三大回合⁷⁶方始獲得一個綜合的結論：鐘鼓齊鳴，號角長嘯，狂熱的群眾拽著英雄歡呼。然而其間的經過是何等曲折：多少次的顛撲與多少次的奮起⁷⁷。這是浪與浪的衝擊，巨人式的戰鬥！發展部分的龐大，是本曲最顯著的特徵，而這龐大與繁雜是適應作者當時的內心富藏的。──第二章，英雄死了！然而英雄的氣息仍留在送

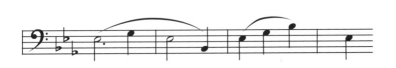

葬者的行列間。誰不記得這幽怨而悽惶的主句：（見下圖）

當它在大調上時，淒涼之中還有清明之氣，酷似古希臘的薤露歌。但回到小調上時，變得陰沉、淒厲、激昂，竟是莎士比亞式的悲愴與鬱悶了。挽歌又發展成史詩的格局。最後，在 pianissimo 的結局中，嗚咽的葬曲在痛苦的深淵內靜默。──Scherzo 開始時是遠方隱約的波濤似的聲音，繼而漸宏大，繼而又由朦朧的號角[78]吹出無限神祕的調子。──終局是以富有舞曲風味的主題作成的變奏曲，彷彿是獻給歡樂與自由的。但第一章的主句，英雄，重又露面，而死亡也重現了一次：可是勝利之局已定。剩下的只有光榮的結束了。

74 一八〇三年作。一八〇五年四月七日初次演奏。

75 回想一下海頓和莫札特吧。

76 第一章內的三大段。

77 多少次的 crescendo！

78 通常的三重奏部分。

是貝多芬和特雷澤·布倫瑞克訂婚的一年，誕生了這件可愛的、滿是笑意的作品。

引子從B♭小調轉到大調，遙遠的哀傷淡忘了。活潑而有飛縱跳躍之態的主句，由大管（basson）、雙簧管（hautbois）與長笛（flûte）高雅的對白構成的副句，流利自在的「發展」，所傳達的盡是快樂之情。一陣模糊的鼓聲，把開朗的心情微微攪動了一下，但不久又回到主題上來，以強烈的歡樂結束。——至於 Adagio 的旋律，則是徐緩的、和悅的，好似一葉扁舟在平靜的水上滑過。而後是 Menuet，保存著古稱而加速了節拍。號角與雙簧管傳達著縹緲的詩意。最後是 Allegro ma non troppo，愉快的情調重複控制全域，好似突然露臉的陽光；強烈的生機與意志，在樂隊中間作了最後一次爆發。

——在這首熱烈的歌曲裡，貝多芬洩露了他愛情的歡欣。

作品第六十七號：《第五交響曲》（in C min.）80

開首的 sol-sol-sol-mib 是貝多芬特別愛好的樂旨，在《第五奏鳴曲》81、《第三四重奏》82、《熱情奏鳴曲》中，我們都曾見過它的輪廓。他曾對申德勒說：「命運便是這樣地來叩門的。」83 它統率著全部樂曲。渺小的人得憑著意志之力和它肉博——在運

命連續呼召之下，回答的永遠是幽咽的問號。人掙扎著，抱著一腔的希望和毅力。但運命的口吻愈來愈威嚴，可憐的造物似乎戰敗了，只有悲歎之聲。──之後，殘酷的現實暫時隱滅了一下，Andante 從深遠的夢境內傳來一支和平的旋律。──勝利的主題出現了三次。接著是行軍的節奏，清楚而又堅定，掃蕩了一切矛盾。希望抬頭了，屈服的人恢復了自信。然而 Scherzo 使我們重新下地去面對陰影。運命再現，可是被粗野的舞曲與詼諧的 staccati 和 pizziccati 擋住。突然，一片黑暗，唯有隱約的鼓聲，樂隊延續奏著七度音程的和絃，然後迅速的 crescendo 唱起凱旋的調子[84]。運命雖再呼喊[85]，不過如惡夢的回憶，片刻即逝。勝利之歌再接再厲地響亮。意志之歌切實宣告了終篇。──在全部交響曲中，這是結構最謹嚴，部分最均衡，內容最凝煉的一闋。批評家說：「從未有人

79 一八〇六年作。一八〇七年三月初次演奏。

80 俗稱《命運交響曲》。一八〇七至一八〇八年間作。一八〇八年十二月二十二日初次演奏。

81 作品第九號之一。

82 作品第十八號之三。

83 命運二字的俗稱即淵源於此。

84 這時已經到了終局。

85 Scherzo 的主題又出現了一下。

以這麼少的材料表達過這麼多的意思。」

作品第六十八號：《第六交響曲》（《田園交響曲》in F）[86]

這闋交響曲是獻給自然的。原稿上寫著：「紀念鄉居生活的田園交響曲，注重情操的表現而非繪畫式的描寫。」由此可見作者在本曲內並不想模仿外界，而是表現一組印象。──第一章 Allegro，題為「下鄉時快樂的印象」。在提琴上奏出的主句，輕快而天真，似乎從斯拉夫民歌上採來的。這個主題的冗長的「發展」，始終保持著深邃的平和，恬靜的節奏，平衡的轉調；全無欠要樂曲的羼入。同樣的樂旨和面目來回不已。這是一個人面對著一幅固定的圖畫悠然神往的印象。──第二章 Andante，「溪畔小景」，中音弦樂[87]，象徵著潺湲的流水，是「逝者如斯，往者如彼，而盈虛者未嘗往也」的意境。林間傳出夜鶯[88]、鶴鶉[89]、杜鵑的啼聲，合成一組三重奏。──第三章 Scherzo，「鄉人快樂的宴會」。先是三拍子的華爾滋──鄉村舞曲，繼以二拍子的粗野的蒲雷舞[90]。突然遠處一種隱雷[91]，一陣靜默……幾道閃電[92]。俄而是暴雨和霹靂一齊發作。然後雨散雲收，青天隨著C大調的上行音階[93]重新顯現。──而後是第四章 Allegretto，「牧歌，雷雨之後的快慰與感激」。──一切重歸寧謐：潮溼的草原上發出清香，牧人們歌唱，

互相應答，整個樂曲在平和與喜悅的空氣中告終。——貝多芬在此忘記了憂患，心上反映著自然界的甘美與閒適，抱著泛神的觀念，頌讚著田野和農夫牧子。

作品第九十一號：《第七交響曲》（in A）[94]

開首一大段引子，平靜的，莊嚴的，氣勢是向上的，但是有節度的。多少的和絃似乎推動著作品前進。用長笛奏出的主題，展開了第一樂章的中心：Vivace。活躍的節奏控制著全曲，所有的音域，所有的樂器，都由它來支配。這兒分不出主句或副句；參

86　一八〇七至〇八年間作。一八〇八年十二月二十二日初次演奏。
87　第二小提琴，次高音提琴，兩架大提琴。
88　長笛表現。
89　雙簧管表現。
90　法國一種地方舞。
91　低音弦樂。
92　小提琴上短短的碎和音。
93　還有笛音點綴。
94　一八一二年作。一八一三年十二月八日初次演奏。

加著奔騰飛舞的運動的，可說有上百的樂旨，也可說只有一個。——Allegretto 卻把我們突然帶到另一個世界。基本主題和另一個憂鬱的主題輪流出現，傳出苦痛和失望之情。——然後是第三章，在戲劇化的 Scherzo 以後，緊接著美妙的三重奏，似乎均衡又恢復了一剎那。終局則是快樂的醉意，急促的節奏，再加一個粗獷的旋律，最後達於 crescendo 這緊張狂亂的高潮。——這支樂曲的特點是：一些單純而顯著的節奏產生出無數的樂旨；而其興奮動亂的氣氛，恰如瓦格納所說的，有如「祭獻舞神」的樂曲。

作品第九十三號：《第八交響曲》（in F）[95]

在貝多芬的交響曲內，這是一支小型的作品，宣洩著興高采烈的心情。短短的 Allegro，純是明快的喜悅、和諧而自在的遊戲。——在 Scherzo 部分[96]，作者故意採用過時的 Menuet，來表現端莊嫻雅的古典美。——到了終局的 Allegro vivace 則通篇充滿著笑聲與平民的幽默。有人說，是「笑」產生這部作品的。我們在此可發現貝多芬的另一副面目，像兒童一般，他做著音響的遊戲。

作品第一二五號：《第九交響曲》（《合唱交響曲》，Choral Symphony in D min.） [97]

　　《第八》之後十一年的作品，貝多芬把他過去在音樂方面的成就作了一個綜合，同時走上了一條新路。——樂曲開始時 [98]，La-mi 的和音，好似從遠方傳來的呻吟，也好似從深淵中浮起來的神祕的形象，直到第十七節，才響亮地停留在 D 小調的基調上。而後是許多次要的樂旨，而後是本章的副句 B♭大調……《第二》《第五》《第六》《第七》《第八》各交響曲裡的原子，迅速地露了一下臉，回溯著他一生的經歷，把貝多芬完全籠蓋住的陰影，在作品中間移過。現實的命運重新出現在他腦海裡。巨大而陰鬱的畫面上，只有若干簡短的插曲映入些微光明。——第二章 Molto vivace，實在便是 Scherzo。句讀分明的節奏，在《彌撒曲》和《菲岱里奧序曲》內都曾應用過，表示歡

95 一八一二年作。一八一四年二月二十七日初次演奏。

96 第三章內。

97 一八二二至一八二四年間作。一八二四年五月七日初次演奏。

98 Allegro ma non troppo.

暢的喜悅。在中段，單簧管與雙簧管引進一支細膩的牧歌，慢慢地傳遞給整個的樂隊，使全章都蒙上明亮的色彩。——第三章 Adagio 似乎使心靈遠離了一下現實。短短的引子只是一個夢。接著便是莊嚴的旋律，虔誠的禱告逐漸感染了熱誠與平和的情調。另一旋律又出現了，淒涼的，惆悵的。然後遠處吹起號角，令你想起人生的戰鬥。——但幻夢終於像水泡似的隱滅了，終局最初七節的 Presto 又卷起激情與衝突的漩渦。全曲的元素一個一個再現，全溶解在此最後一章內⁹⁹。從此起，貝多芬在調整你的情緒，準備接受隨後的合唱了。大提琴為首，漸漸領著全樂隊唱起美妙的精純的樂句，鋪陳了很久；於是獷野的引子又領那句吟誦體，但如今非復最低音提琴，而是男中音的歌唱了：「噢，朋友，毋須這些聲音，且來聽更美更愉快的歌聲。」¹⁰⁰——接著，樂隊與合唱同時唱起《歡樂頌》的「歡樂，神明的美麗的火花，天國的女兒⋯⋯」——每節詩在合唱之前，先由樂隊傳出詩的意境。合唱是由四個獨唱員和四部男女合唱組成的。歡樂的節會由遠而近，然後大眾唱著：「擁抱啊，千千萬萬的生靈⋯⋯」當樂曲終到了之時，樂器的演奏者和歌唱員賽似兩條巨大的河流，匯合成一片音響的海。——在貝多芬的意念中，歡樂是神明在人間的化身，它的使命是把習俗和刀劍分隔的人群重行結合。它的口號是友誼

與博愛。它的象徵是酒，是予人精力的旨酒。由於歡樂，我們方始成為不朽。所以要對天上的神明致敬，對使我們入於更苦之域的痛苦致敬。在分裂的世界之上——一個以愛為本的神。在分裂的人群之中，歡樂是唯一的現實。愛與歡樂合為一體。這是柏拉圖式的又是基督教式的愛。——除此以外，席勒的《歡樂頌》，在十九世紀初期對青年界有著特殊的影響。[101] 第一是詩中的民主與共和色彩在德國自由思想者的心目中，無殊《馬賽曲》之於法國人。無疑的，這也是貝多芬的感應之一。其次，席勒詩中頌揚著歡樂，友愛，夫婦之愛，都是貝多芬一生渴望而未能實現的，所以尤有共鳴作用。——最後，我們更當注意，貝多芬在此把字句放在次要地位；他的用意是要使器樂和人聲打成一片——而這人聲既是他的，又是我們大眾的——使音樂從此和我們的心融和為一，好似血肉一般不可分離。

<hr/>

99 先是第一章的神祕的影子，繼而是 Scherzo 的主題，Adagio 的樂旨，但都被 doublebasse 上吟誦體的問句阻住去路。

100 這是貝多芬自作的歌詞，不在席勒原作之內。

101 貝多芬屬意於此詩篇，前後共有二十年之久。

（六）宗教音樂

作品第一二三號：《D調彌撒曲》（Missa Solemnis in D）

這件作品始於一八一七，成於一八二三。當初是為奧皇太子魯道夫兼任大主教的典禮寫的，結果非但失去了時效，作品的重要也遠遠地超過了酬應的性質。貝多芬自己說這是他一生最完滿的作品。——以他的宗教觀而論，雖然生長在基督舊教的家庭裡，他的信念可不完全合於基督教義。他心目之中的上帝是富有人間氣息的。他相信精神不死須要憑著戰鬥、受苦與創造，和純以皈依、服從、懺悔為主的基督教哲學相去甚遠。在這一點上他與米開朗基羅有些相似。他把人間與教會的籬垣撤去了，他要證明「音樂是比一切智慧與哲學更高的啟示」。在寫作這件作品時，他又說：「從我的心裡流出來，流到大眾的心裡。」

全曲依照彌撒祭曲禮的程序[102]，分成五大頌曲：一、吾主憐我（Kyrie）；二、榮耀歸主（Gloria）；三、我信我主（Credo）；四、聖哉聖哉（Sanctus）；五、神之羔羊（Agnus Dei）[103]。——第一部以熱誠的祈禱開始，繼以 Andante 奏出「憐我憐我」的悲歡之聲，對基督的呼籲，在各部合唱上輪流唱出[104]。——第二部表示人類俯伏卑恭，頌

讚上帝，歌頌主榮，感謝恩賜。——第三部，貝多芬流露出獨有的口吻了。開始時的莊嚴巨大的主題，表現他堅決的信心。結實的節奏，特殊的色彩，trompette 的運用，作者把全部樂器的機能用來證實他的意念。他的神是勝利的英雄，是半世紀後尼采所宣揚的「力」的神。貝多芬在耶穌的苦難上發現了他自身的苦難。在受難、下葬等壯烈悲哀的曲調以後，接著是復活的呼聲，英雄的神明勝利了！——第四部，貝多芬參見了神明，從天國回到人間，散布一片溫柔的情緒。然後如《第九交響曲》一般，是歡樂與輕快的爆發。緊接著祈禱，蒼茫的，神祕的。虔誠的信徒匍匐著，已經蒙到主的眷顧。——第五部，他又代表著遭劫的人類祈求著「神之羔羊」，祈求「內的和平與外的和平」，像他自己所說。

102 彌撒祭歌唱的詞句，皆有經文──拉丁文的──規定，任何人不能更易一字，各段文字大同小異，而節目繁多，譜為音樂時部門尤為龐雜。凡不解經典及不知典禮的人較難領會。

103 全曲以四部獨唱與管弦樂隊及大風琴演出。樂隊的構成如次：2 flûtes；2 hautbois；2 clarinettes；2 bassons；1 contrebasse；4 cors (horns)；2 trompettes；2 trombones；timbale 外加弦樂五重奏，人數之少非今人想像所及。

104 五大部每部皆如奏鳴曲式分成數章，茲不詳解。

（七）其他

作品第一三八號之三：《雷奧諾序曲第三》（Ouverture de Leonore No.3）[105] 腳本出於一極平庸的作家，貝多芬所根據的乃是原作的德譯本。事述西班牙人弗洛雷斯當向法官唐‧法爾南控告畢薩爾之罪，而反被誣陷，蒙冤下獄。弗妻雷奧諾化名菲岱里奧[106] 入獄救援，終獲釋放。故此劇初演時，戲名下另加小標題：「一名夫婦之愛」。——序曲開始時（Adagio），為弗洛雷斯當憂傷的怨歎。繼而引入 Allegro。在 trompette 宣告釋放的訊號[107] 之後，雷奧諾與弗洛雷斯當先後表示希望、感激、快慰等各階段的情緒。結束一節，尤暗示全劇明快的空氣。

在貝多芬之前，格魯克[108] 與莫札特，固已在序曲與歌劇之間建立密切的關係；但把戲劇的性格，發展的路線歸納起來，而把序曲構成交響曲式的作品，確從《雷奧諾》開始。以後韋伯、舒曼、瓦格納等在歌劇方面，李斯特在交響詩方面，皆受到極大的影響，稱《雷奧諾》為「近世抒情劇之父」。它在樂劇史上的重要，正不下於《第五交響曲》之於交響樂史。

附錄

一、貝多芬另有兩支迄今知名的序曲：一是《科里奧蘭序曲》（Ouverture de Coriolan）[109]，把兩個主題作成強有力的對比：一方面是母親的哀求，一方面是兒子

105 貝多芬完全的歌劇只此一齣〔編按：即《萊奧諾拉》〕。但從一八〇三起到他死為止，二十四年間他一直斷斷續續地為這件作品花費著心血。一八〇五年十一月初次在維也納上演時，劇名叫做《菲岱里奧》，演出的結果很壞。一八〇六年三月，經過修改後，換了《雷奧諾》的名字再度出演，仍未獲得成功。一八一四年五月，又經一次大修改，仍用《菲岱里奧》之名上演。從此，本劇才算正式被列入劇院的戲目裡。但一八二七年，貝多芬去世前數星期，還對朋友說他有一部《菲岱里奧》的手稿壓在紙堆下。可知他在一八一四年以後仍在修改。現存的《菲岱里奧》，共只二幕，為一八一四年稿本，目前戲院已不常貼演。——因為名字屢次更易，故序曲與歌劇之名今日已不統一。普通於序曲多稱《雷奧諾》，於歌劇多稱《菲岱里奧》；但亦不一定如此。再本劇序曲共有四支，以後貝多芬每熟知的，乃是它的序曲。在音樂會中不時可以聽到的，只是片段的歌曲。至今仍為世人改一次，即另作一次序曲。至今最著名的為第三序曲。

106 西班牙文，意為忠貞。

107 法官登場一場。

108 編按：Christoph Willibald Ritter von Gluck（1714-1787），集義大利、法國和德奧音樂風格特點於一身的德國作曲家。

109 作品第六十二號〔編按：即《寇里奧蘭序曲》〕。根據莎士比亞的本事，述一羅馬英雄名科里奧蘭者，因不得民眾歡心，憤而率領異族攻略羅馬，及抵城下，母妻遮道泣諫，卒以罷兵。

的固執。同時描寫這頑強的英雄在內心裡的爭鬥。——另一支是《哀格蒙特序曲》

（Ouverture d'Egmont）[110]，描寫一個英雄與一個民族為自由而爭戰，而高歌勝利。

二、在貝多芬所作的聲樂內，當以歌（Lied）為最著名。如《悲哀的快感》，傳達親切深刻的詩意；如《吻》充滿著幽默；如《鵪鶉之歌》，純是寫景之作。——至於《彌儂》[111]的熱烈的情調，尤與詩人原作吻合。此外尚有《致久別的愛人》[112]，四部合唱的《挽歌》[113]，與以歌德的詩譜成的《平靜的海》與《快樂的旅行》等，均為知名之作。

傅雷

一九四三年作

110 作品第八十五號。根據歌德的悲劇，述十六世紀荷蘭貴族哀格蒙特伯爵，領導民眾反抗西班牙統治之史實。

111 歌德原作。

112 作品第九十八號。

113 作品第一一八號。

布萊修斯‧赫弗爾　Blasius Hœfel
布魯圖斯　Marcus Junius Brutus Caepio
布賴特科普夫　Johann Gottlob Immanuel Breitkopf
弗里貝格　Friedberg
弗里梅爾　Théodor von Frimmel
弗朗索瓦‧特‧布倫瑞克（弗朗索瓦伯爵）　François de Brunswick
弗朗索瓦‧勒特龍　Français Letronne
弗羅伊登貝格　Karl Gottlieb Freudenberg
弗蘭克（法朗克）　Cesar Franck
弗蘭茲‧克萊因　Franz Klein
瓦格納（華格納）　Richard Wagner
申德勒　Anton Felix Schindler
伊加（伊卡洛斯）　Icarus
伊東尼‧布倫塔諾　Antonia Brentano
安娜‧瑪格達蘭娜‧巴赫（安娜‧巴哈）　Anna Magdalena Bach
安塞爾姆‧許滕布倫納　Anselm Hüttenbrenner
安德列‧特‧海來西　M. André de Hevesy
朱麗埃塔‧圭恰迪妮　Giulietta Guicciardi / Julie Guicciardi
米勒醫生　W.-C. Müller

考卡　Herr Kauka
西普里亞尼‧波特　Cipriani Potter
克洛茲—福雷斯脫醫生　Dr Klotz-Forest
克勒貝爾　August von Kloeber
克勒策（克羅采）　Rodolphe Kreutzer
克萊門斯‧布倫塔諾　Clemens Brentano
李希諾夫斯基伯爵　Count Moriz von Lichnowsky
李希諾夫斯基親王　Prince Karl von Lichnowsky
沙德醫生　Schade
肖特　Schott Music
貝蒂娜‧布倫塔諾　Bettina Brentano
貝璣　Charles Peguy
貝爾納多德　Jean-Baptiste Bernadotte
車爾尼（徹爾尼）　Carl Czerny
里斯　Ferdinand Ries
亞歷山大二世　Александр II Николаевич
亞歷山大皇（亞歷山大一世）　Александр I Павлович
帕萊斯特里納　Giovanni Pierluigi da Palestrina
拉蘇莫夫斯基　Andrey Razumovsky
松萊特納　Joseph Sonnleithner
法朗克　Frank

波提切利（波提且利）　Sandro Botticelli
金斯基親王　Prince Ferdinand Kinsky
門德爾松（孟德爾頌）　Jakob Ludwig Felix Mendelssohn
阿門達牧師　Carl Amenda / Karl Ferdinand Amenda
阿甯　Ludwig Achim von Arnim
阿爾布雷希茨貝格　Johann George Albrechtsberger
雨果‧沃爾夫　Hugo Wolf
勃拉姆斯（布拉姆斯）　Johannes Brahms
威廉‧格哈得　Wilhelm Gerhard
施皮勒醫生　Spiller
施奈德　Eulogius Schneider
施泰因豪澤　Gandolph Ernst Stainhauser
施特賴謝爾夫人　Maria Anna (Nannette) Streicher
施密特教授　Johann Adam Schmidt
施塔克爾貝格男爵　Christoph von Stackelberg
柏遼茲（白遼士）　Hector Louis Berlioz
查理‧納德　Charles Neate
洛布科維茲　Joseph Franz von Lobkowitz
科伊德爾　Robert de Keudell

約瑟菲娜‧布倫瑞克　Joséphine Brunswick

韋林　Gerhard von Vering

韋格勒　Franz Gerhard Wegeler

埃泰爾　Gottfried Christoph Härtel

埃萊奧諾雷‧特‧布羅伊寧（洛亨）　Eléonore de Breuning (Lorchen)

夏洛特‧席勒　Charlotte Schiller

庫夫納　Kuffner

格里爾巴策　Franz Seraphicus Grillparzer

格哈得‧馮‧布羅伊寧　Gerhard von Breuning

格勒特　Christian Fürchtegott Gellert

格萊興施泰因　Baron Ignaz von Gleichenstein

格魯克　Christoph Willibald Ritter von Gluck

烏姆勞夫　Michael Umlauf

特‧伯恩哈德夫人　Mme de Bernhard

特雷蒙特男爵　baron de TLouis-Philippe-Joseph Girod de Vienney, baron de Trémontémont

特雷澤‧特‧布倫瑞克　Thérèse de Brunswick

特賴奇克　Georg Friedrich Treitschke

茲梅什卡爾　Nikolaus Zmeskall

梅杜薩〔梅杜莎〕　Medusa

梅勒　Joseph Willibrord Mähler

梅爾策爾　Johann Nepomuk Maelzel

畢加大佐　Georges Picquart

莫舍勒斯　Ignaz Moscheles

凱魯比尼　Luigi Cherubini

斯特凡‧馮‧布羅伊寧　Stephan von Breuning

斯塔德勒　Abbé Stadler (Maximilian Johann Karl Dominik Stadler)

普盧塔克〔普魯塔克〕　Plutarchus

湯姆森　George Thomson

策爾特　Carl Friedrich Zelter

華洛赫醫生　Andreas Ignaz Wawruch

菲舍尼希　Bartholomäus Ludwig Fischenich

雅各布松　Leo Jacobsohn

舒潘齊希　Ignaz Schuppanzigh

葛林克　Joseph Gelinek

路德維希‧克拉莫利尼　Ludwig Cramolini

路德維希‧施波爾　Ludwing Spohr

達維德〔賈克－路易‧大衛〕　Jacques-Louis David

雷斯塔伯　Ludwig Rellstab

瑪麗亞‧馮‧埃爾德迪　Maria von Erdödy

赫內曼　Christian Hornemann

赫里歐　Edouard Herriot

熱羅姆‧波拿巴（熱羅姆王）　Jérôme Bonaparte

諾爾　Ludwig Nohl

霍夫邁斯特　Friedrich Hofmeister

霍赫將軍　Louis Lazare Hoche

鮑恩費爾德　Eduard von Bauernfeld

戴姆伯爵　Joseph Count Deym

賽巴斯蒂安‧巴赫〔巴哈〕　Johann Sebastian Bach

賽弗里德　Ignaz von Seyfried

薩列里　Antonio Salieri

魏因加特納　Weingartner Felix

羅素　J. Russel

PEOPLE 480
貝多芬傳

作　　者——羅曼・羅蘭（Romain Rolland）
譯　　者——傅雷
責任編輯——陳詠瑜
行銷企畫——林欣梅
封面設計——FE工作室
內頁設計——張靜怡
編輯總監——蘇清霖
董 事 長——趙政岷
出 版 者——時報文化出版企業股份有限公司
　　　　　一〇八〇一九臺北市和平西路三段二四〇號三樓
　　　　　發行專線—（〇二）二三〇六—六八四二
　　　　　讀者服務專線—〇八〇〇—二三一—七〇五
　　　　　（〇二）二三〇四—七一〇三
　　　　　讀者服務傳真—（〇二）二三〇四—六八五八
　　　　　郵撥—一九三四四七二四時報文化出版公司
　　　　　信箱—一〇八九九臺北華江橋郵局第九九信箱
　　　　　時報悅讀網——http://www.readingtimes.com.tw
電子郵件信箱——newstudy@readingtimes.com.tw
時報出版愛讀者粉絲團——https://www.facebook.com/readingtimes.2
法律顧問——理律法律事務所　陳長文律師、李念祖律師
印　　刷——勁達印刷有限公司
初版一刷——二〇二二年三月二十五日
定　　價——新臺幣二八〇元
（缺頁或破損的書，請寄回更換）

時報文化出版公司成立於一九七五年，
一九九九年股票上櫃公開發行，二〇〇八年脫離中時集團非屬旺中，
以「尊重智慧與創意的文化事業」為信念。

貝多芬傳／羅曼・羅蘭（Romain Rolland）著；傅雷
譯. -- 初版. -- 臺北市：時報文化出版企業股份有
限公司, 2022.03
192 面；14.8×21 公分. -- （PEOPLE 系列；480）
譯自：Vie de Beethoven
ISBN 978-626-335-061-8（精裝）

1. CST：貝多芬（Beethoven, Ludwig van, 1770-1827）
2. CST：音樂家　3. CST：傳記

910.9943　　　　　　　　　　111001723

ISBN 978-626-335-061-8
Printed in Taiwan